DREAM
MUSIC FACTORY

示範演奏
附 CD/MP3

CD/MP3 雙格式
電腦手機皆可聽

吉他手補習班

初心者的
指彈木吉他
爵士入門

用木吉他來挑戰爵士！！

作者 & CD演奏

中村たかし

overtop
music 典絃音樂文化國際事業有限公司

吉他手補習班

示範演奏 附CD/MP3

初心者的

指彈木吉他爵士入門

用木吉他來挑戰爵士！！

用木吉他來挑戰爵士！
成為指彈爵士大師。
獨奏吉他也能奏出即興！

　　本書會利用 TAB 譜以及示範演奏，來細細傳授各位指彈爵士吉他的各種奏法，如 Walking Bass 奏法、八度音（Octave）奏法、巴薩諾瓦（Bossa Nova）奏法、擊弦（String Hit）以及打板（Body Hit）等等。

　　至於在即興奏法上，「該怎樣才能彈出爵士韻味！」乙事，會從五聲音階到爵士調性音階，向各位讀者做簡單明瞭的解說。當然，除了木吉他以外，電吉他以及六弦烏克麗麗也能夠援例引用。

　　請各位讀者在使用本書時，務必透過一邊參考示範演奏，一邊練習 4 Beat、16 Beat 以及巴薩諾瓦等各個不同樂風的節奏及即興奏法化為己有吧！

中村たかし

關於內附的CD

CD 裡收有各章節的示範演奏。

CD disc 00

使用CD時的注意事項

● 此光碟為 CD、MP3 雙格式，可在電腦及手機上播放。
● 請勿將光碟置於會直射日光、高溫、潮濕等場所。
● 當光碟上有髒汙或灰塵時，請用軟布將其擦拭乾淨。

不得在未經著作權人同意下租借交易，
也禁止上傳到網路等下載空間及用於網路電台等等。

吉他的基本知識

GUITAR BASIC KNOWLEDGE

GUITARS
吉他的種類

　　吉他大致能分成木吉他（Acoustic Guitar）以及電吉他（Electronic Guitar）這兩種。木吉他是直接彈奏就能發出樂音的樂器，電吉他則是需音箱等器材來放大電子訊號發出樂音的樂器。

　　進一步將木吉他再分類後，便有民謠吉他 （Folk Guitar：鋼弦）和古典吉他（Classic

Guitar：尼龍弦）等出現，甚至還有十二弦吉他、內裝拾音器（Pick Up Mic）的電木吉他（Electronic Acoustic Guitar）等，請讀者在購買時，按照自己的演奏風格與音樂類型來挑選合適的吉他吧！

木吉他

民謠吉他
民謠吉他據說是由古典吉他衍生而來的，使用鋼弦，並用撥片（Pick）與手指去彈奏。雖然適合用於演唱歌曲時的伴奏，但最近也被常用於演奏獨奏。

▲ Takamine-SAD30CT

古典吉他
古典吉他是從中世紀歐洲開始流行，流傳至現代的樂器。常用於演奏古典、巴薩諾瓦（Bossa Nova），在日本也常用於演歌的伴奏。現在雖然用的是尼龍弦，但因過去曾使用羊等動物的腸子（Gut）來做弦，故也被稱為 Gut Guitar。

▲ YAMAHA-GC50C

12弦吉他
在原本的6弦吉他上各加上一條弦，第1、2弦增加與原弦同音高，第3～6弦增加比原弦音高再高一個8度音程弦。整體音色比一般的6弦吉他更為響亮、豐富，主要用於使用撥片來撥弦的伴奏。

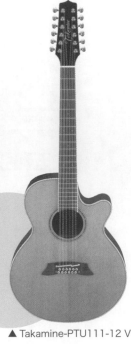

▲ Takamine-PTU111-12 VN

電木吉他
內裝拾音器的木吉他，可以原聲演奏，也可透過音箱來演奏。裡頭有能調整音質的前級（Preamp），是在 Live 以及錄音時相當便利的吉他。

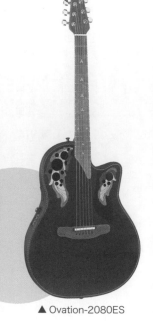

▲ Ovation-2080ES

指彈 (Finger Picking) 用吉他

特別為了獨奏等演出常用的指彈技巧
所開發的吉他,深受近年流行的木吉
他獨奏家們所喜愛。其與民謠吉他的
不同之處,在於它沒有防刮板(Pick
Guard),以及指板稍寬一些,其餘
與一般的木吉他大同小異。

▲ History-NT501

電尼龍弦吉他

是在古典(尼龍弦)吉他
裝入拾音器的吉他。

▲ Godin-Duet Ambiance

迷你吉他 (Mini Guitar)

在大小上沒有特別的定義,
只要比一般的吉他還小,就
統稱為「迷你吉他」。常用
於音質之所需的演奏,或是
旅行時方便攜帶做練習。也
被稱作 Parlor Guitar、旅行
吉他(Travel Guitar)。

▲ TACOMA-4KN

Resonator Guitar

在電吉他問世以前,為了
增大吉他音量,而在琴
身中央裝上金屬共鳴板
「Resonator」的吉他。
因應不同用途,琴身有金
屬製也有木製的,音色相
當獨特。

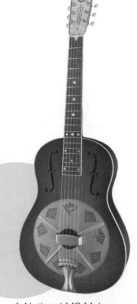

▲ National-M2 Mahogany

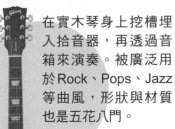

電吉他

在實木琴身上挖槽埋
入拾音器,再透過音
箱來演奏。被廣泛用
於Rock、Pops、Jazz
等曲風,形狀與材質
也是五花八門。

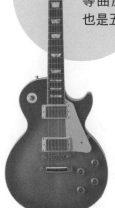

▲ Gibson-LesPaul

半空心電吉他
(Semi-Hollow Electronic Guitar)

桶身比空心電吉他更薄,
特徵是在鏤空琴身的中央
有實心的中央部(Center
Block)與延音部(Sustain
Block)。被廣泛用於演奏
Jazz、Fusion、Rock等
曲風。

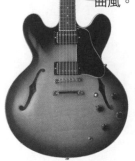

▲ Gibson-ES335

空心電吉他
(Hollow Body Electronic Guitar)

跟木吉他一樣,有著
空心琴身的吉他,音
色柔滑,主要用於彈
奏 Jazz。

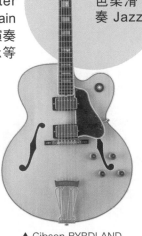

▲ Gibson-BYRDLAND

 VARIOUS PARTS

吉他各部位的名稱與功能

　　將吉他拿到手以後，先來搞懂它各部位的名稱與功能吧！雖然木吉他彼此的形狀會因為品牌以及型號不同而有些許差異，但各部組件基本上是相同的。先在這熟知各部位的相關知識，未來一定會用上的。

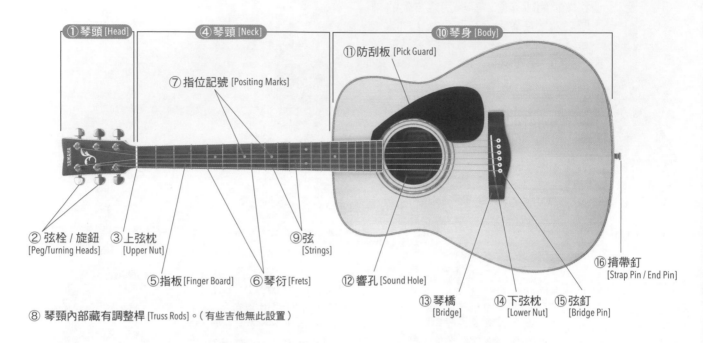

① 琴頭 [Head]　　④ 琴頸 [Neck]　　⑩ 琴身 [Body]

⑪ 防刮板 [Pick Guard]

⑦ 指位記號 [Positing Marks]

② 弦栓／旋鈕 [Peg/Turning Heads]　③ 上弦枕 [Upper Nut]　⑨ 弦 [Strings]

⑤ 指板 [Finger Board]　⑥ 琴衍 [Frets]　⑫ 響孔 [Sound Hole]

⑯ 揹帶釘 [Strap Pin / End Pin]

⑬ 琴橋 [Bridge]　⑭ 下弦枕 [Lower Nut]　⑮ 弦釘 [Bridge Pin]

⑧ 琴頸內部藏有調整桿 [Truss Rods]。（有些吉他無此設置）

① 琴頭 ■ HEADSTOCK / MACHINE HEAD

上頭有著弦栓與弦鈕的部份，形狀會因為廠牌以及型號而有各式各樣的種類。

▲ Slotted Head
(Takamine-DMP111N)　▲上頭有精美裝飾的琴頭
(Martin OM-45)　▲變形琴頭
(Ovation MOB47)

② 弦栓／旋鈕 ■ PEG/TURNING HEADS

是捲弦及負責調音（Tuning）的零件，材質與精密度也會對演奏有相當影響。如果選擇過於低價的旋鈕，內部的齒輪容易鬆脫，弦的音高便不會穩定，也將帶來需頻繁調音的困擾。當自己喜歡的吉他容易出現音準跑掉的狀況時，嘗試更換弦鈕也是一個辦法。

▲旋鈕被螺絲固定在琴頭背面。

③ 上弦枕 ■ UPPER NUT

與旋鈕相同，皆是材質（牛骨、碳纖維等等）會大大影響音色的零件。上頭有放置六條弦的溝槽，同時也為第0格。

④ 琴頸 ■ NECK

表面為指板，同時也是演奏時左手"握住"的部份，從剖面看可大致分為「U型」與「V型」兩種。本身的厚度與寬度也會因為廠牌與型號而有所不同，第一次買吉他時，以自己"握起來很順的感覺"為優先即可（＝手感）。

⑤ 指板 ■ FINGER BOARD

貼在琴頸表面壓弦的部份，上頭嵌有琴衍（金屬製的條狀物）。材質多為玫瑰木、楓木、黑檀木其中之一，因材質的不同手感與發出音色也不同。

▲指板上嵌有琴衍
（金屬製的條狀物）。

⑥ 琴衍 ■ FRETS

決定音高（準）的金屬製條狀物，自上弦枕開始算起，有第1格～第20格。琴衍也同樣會因為廠牌與型號而有不同形狀。由於是不容易更換的零件，選擇時也跟琴頸相同，挑壓弦後自己覺得"舒服"的型號吧！

⑦ 指位記號 ■ POSITING MARKS

加在指板與琴頸側面的記號。一般常見的為圓點，有些昂貴的吉他會另外加上裝飾。位置通常在第5、7、9、12、15、17格，唯獨第12格剛好是弦長的一半，故為兩點。

⑧ 琴頸調整桿 ■ TRUSS RODS

藏在琴頸內部的金屬製補強材料，一般以能調整琴頸彎曲的 Adjustable Truss Rod 較為常見。通常在琴頭或是琴頸與琴身連結部份（琴身的內側）會留有用於調整的工具孔。但如果是不精熟調整技術的人隨便調整的話，可能會對吉他造成無可挽救的損傷。當覺得自己的琴頸有彎曲時，就請找店家幫忙看看吧！另外，有些吉他是沒設置調整桿的。

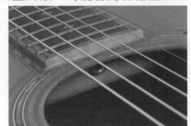

▲ Adjustable Truss Rod

⑨ 弦 ■ STRINGS

最粗的為第6弦（照片的下側），最細的為第1弦。弦的一端附有所謂的Ball End金屬圈，是讓弦釘固定在下弦枕中的設置。

▲ Ball End

⑩ 琴身 ■ BODY

透過表面的響孔將聲音釋放擴增音量出來的共鳴箱。表面的木板稱為面板（Top），側面稱為側板（Side），內面則稱為背板（Back）。琴身的材質同樣也是決定該吉他音色的重要部份，琴身內部還有被稱為"力木（Bracing）"，做為強固、支撐琴身免於塌陷的補強材料。

⑪ 防刮板 ■ PICK GUARD

使用撥片彈奏時，為了避免刮傷琴身而加上的零件，會因為型號而有不同的裝飾。

⑫ 響孔 ■ SOUND HOLE

為了讓撥動琴弦所產生的聲音，穿過琴橋在琴身內部發生共鳴，最後釋放出來的開孔。一般琴身的中心部份為中空的。

⑬ 琴橋 ■ BRIDGE

將弦固定在琴身側的部份，一般會挖有下弦枕與弦釘的槽孔，將弦的尾端放入之後，再將弦釘壓緊固定。也有吉他是採用不需弦釘即可固定弦的Through Type Bridge。

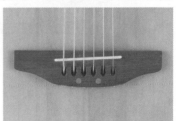

▲ Through Type Bridge

⑭ 下弦枕 ■ LOWER NUT / SADDLE

加在琴橋上頭，猶如支撐琴弦的"馬鞍"般，跟上弦枕一樣有各式各樣的材質，是左右音色與音高（準），同時跟弦距（弦與琴衍高低）以及手感有大大關係的重要零件。一般只是崁入琴橋沒有黏住，在換弦時要小心避免掉下及遺失。

⑮ 弦釘 ■ BRIDGE PIN

先將弦的尾端放入琴橋上的槽孔，再將弦釘插入固定住弦。有些材質久經使用後會變形，由於洞孔的大小也會因為廠牌而有所不同，要更換弦釘時，最好先確認好洞孔大小再去樂器行購買。

⑯ 揹帶釘 ■ STRAP PIN / END PIN

為琴身最尾端的突出部分，使用揹帶彈奏時，揹帶一端的洞會穿過這裡。當吉他直立擺放於地板上時，也能防止琴身受傷。

FORM
彈奏姿勢

雖然基本上只有「坐著彈」與「站著彈」兩種，但職業吉他手們各有不同的彈奏姿勢，並沒有所謂「非遵循不可」的姿勢。

先以自己舒服的姿勢來彈奏，再去模仿崇拜的吉他手也是不錯的方法。一般坐著彈奏較為輕鬆，但根據曲風的不同，有時在Live等場合站著演奏會更有表演張力。

Pattern01　坐著彈時

翹腳

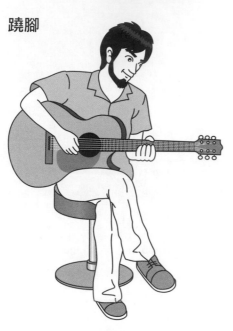

▲ 將右邊大腿放在左腳上。

使用腳凳

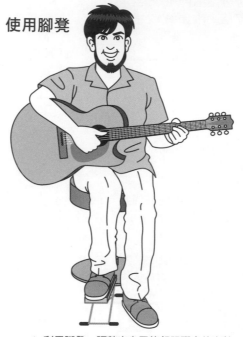

▲ 利用腳凳，調整出自己能舒服彈奏的姿勢。

坐在椅子上，吉他琴身中間凹陷的部份放在大腿上。坐著彈奏時，基本上不會使用揹帶。

腳凳

▲ 彈奏民謠吉他時，多將右腳放上腳凳。彈奏古典吉他時，通常會將左腳放上腳凳，再將吉他琴身的腰身置放在左大腿上。約 1000 ～ 2000 日圓即可購得腳凳。

Pattern02　站著彈時

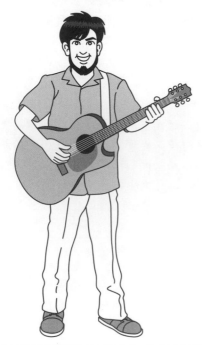

▲ 不需改變坐著彈時的持琴方式，站著演奏即可。

使用揹帶揹好吉他來演奏。調整揹帶至自己容易彈奏的高度，基本上要能夠挺胸站直。

將揹帶一端的孔穿過吉他下方的揹帶釘，另一端則是綁在琴頭的琴頸附近。也有些吉他會在琴頸琴身連結處加裝揹帶釘。揹帶有布製、皮製等各式各樣的種類，就找個堅固又好用的吧！

揹帶

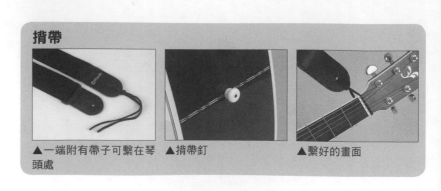

▲一端附有帶子可繫在琴頭處　　▲揹帶釘　　▲繫好的畫面

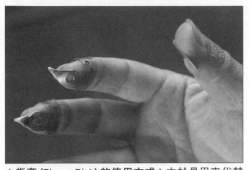

▲指套(Finger Pick) 的使用方式：由於是用來代替指甲，平常沒用習慣的人需要點磨合期，一但習慣以後就如魚得水了！

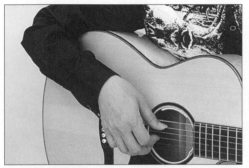

▲右手的基本姿勢：右手放鬆置於吉他上，讓手肘以下能夠自由擺動。

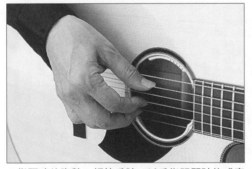

▲指彈時的姿勢：輕抬手腕，以手指跟琴弦約成直角的感覺去彈奏。

用 Thumb Pick (Finger Pick) 去彈奏

右手手肘的關節部分靠於琴身，柔軟地揮動手腕去彈奏。像這樣藉由右手下上運動，以撥片或手指來撥弦的動作，稱為 "刷弦（Stroke）"，彈奏時的力道會影響音量。

Thumb Pick 是拇指，Finger Pick 則是裝在食指～無名指上。依材質、形狀、大小，有五花八門的種類，可以根據弦的硬度與自身喜好去做選擇。

> **指套**
>
>
>
> ▲ Thumb Pick：套在拇指上頭。　▲有各式各樣的形狀和材質。　▲ Finger Pick：套在姆指以外的指頭。

用手指、指甲來彈奏（指彈 Finger Picking）

在1960～70年代的民謠風潮中，當時流行曲常用的 "分解和弦（Arppegio）" 和 "三指法（Three Finger）" 等用手指來演奏的撥弦風格蔚為熱潮，近年則是獨奏吉他的 "指彈風格（Fingerstyle）" 較為主流，相信有不少讀者是以此為目標才拿起本書的。用指甲彈奏時，要為指甲多做補強以避免指甲裂開。

指彈時，右手的基本姿勢跟撥片彈奏是一樣的。

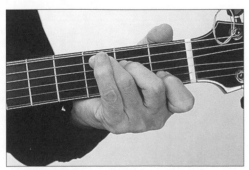

▲除了目標弦以外，指頭要注意別碰到餘弦。壓弦的位置要儘量靠近琴衍。

左手握住琴頸進行壓弦。為了讓壓弦動作順暢，一般會將拇指指腹置於琴頸側面，用像是拇指夾住壓弦指與琴頸的感覺去壓弦。

壓弦指的第一關節呈現直角彎曲，並以指尖而非指腹去壓弦。我們雖然會稱呼壓弦處為「第X格」，但這所指的壓弦點並非琴衍，而是琴衍間的音格。比方來說，當要「壓第1格」時，指頭的位置及是上弦枕與第1琴衍間。另外，考慮過度改變弦的張力會影響音準的關係，壓弦處應儘量靠近琴衍，而非音格中間。

1 吉他的基本知識

熟記基礎中的基礎吧！

調音

TUNING

　所謂的調音，指的就是讓各弦之間有正確的音。如果六條弦的音高不合，就奏不出美麗的樂音。雖然調音器、音叉等物品都可用來調音，但建議初學者還是挑選視覺上能看到音準"標示"的調音器。

　調音這動作可說是演奏樂器的基本。一開始可能會覺得音都調不準，但多試幾次以後，就會自然學會。要特別注意在換了新弦，或是弦使用過久時，都較容易走音。

　試著提升自己不論何時何處都能正確且快速地調準弦音的能力吧！

調音器具 基本上不論選哪種都OK。

調音器

能將音高呈現於螢幕的調音器，非常的便利。

調音軟體（Tuning Application）

有給iPhone‧iPad使用，也有給Android系統用的，在App商店中時常推陳出新。其中雖然也有功能豐富的付費軟體，但如果只需要調音，使用免費軟體便綽綽有餘了。

音叉

敲擊以後便會響La（A音），可配合第5弦來調音。

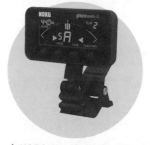

▲ KORG AW-3G BK PitchHawk-G
KORG 的夾型調音器，相當輕便，能直接裝在琴頭上去做調音。

▲ Guitar Tuna（FREE）
除了吉他、貝斯、烏克麗麗等常見樂器之外，其他種類的弦樂器也都能使用的終極調音器。裡頭更有和弦集與鍛鍊音感用的和弦遊戲，內容相當充實。

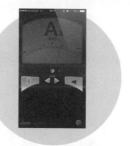

▲ Lite by plusadd（FREE）
據說全世界共有 300 萬名音樂人在使用的半音階調音器。

CHECK 01 基本的調音

　下圖為基本的 "Standard Tuning（Regular Tuning）" 各弦音名解說。

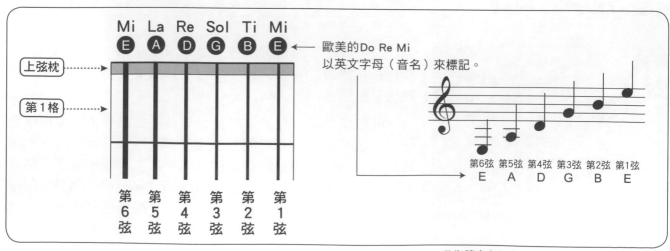

此為讓音名好記的譜記，但與實際的音高不同。

CHECK 02 用調音器來調音

各廠牌雖然出了不少調音器，但讀者沒有必要買特別昂貴的那種，挑體積小、能放入吉他袋的即可。現今大部分的調音器都已能藉由所附的螢幕來"看"到聲音的高低，即便是初心者也能簡單上手。

在調音時，要先將弦稍轉鬆，再一邊撥弦慢慢地將音調高。而當所調音準過高時，並不是以直接轉鬆至目標音高的方式進行，而是要重新將弦音拉低於目標音，再慢慢轉緊到目標音高。

▲當數位針像走到中間，就代表調音正確。不小心轉太緊時，先轉鬆，再重新將音高轉上去。

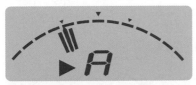

▲當調音器的指針在左側晃動時，代表當前的音高偏低。

▲當調音器的指針停在正中央時，代表當前的音高正確。

▲當調音器的指針在右側晃動時，代表當前的音高偏高。

CHECK 03 用音叉來調音

音叉是能發出特定音高的U型物品，可以敲擊膝蓋令其震動，再依附琴身和琴橋附近，利用共鳴（同音共振）來調音。

由於第5弦的開放弦音（沒壓弦的狀態）即為「La」（A音），故先用音叉調好第5弦後，再用調好的第5弦去比對調整其他弦。

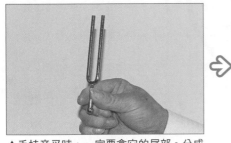

▲手持音叉時，一定要拿它的尾部。分成兩條的部份由於要震動，請儘量不要碰觸。

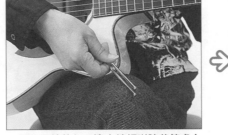

▲用分叉端的任一邊尖端輕碰膝蓋等處令其震動。

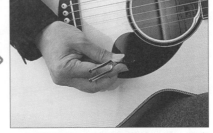

▲音叉震動時，迅速撥動第5弦，將音叉的根部置於琴橋，仔細聽聲音去調出產生共鳴音的位置。

❶ **先將第 5 弦調至 A 音（La）**

❷ **調第 4 弦**：彈奏第 5 弦第 5 格與第 4 弦的開放弦（D 音＝Re）來調音。

❸ **調第 3 弦**：彈奏第 4 弦第 5 格與第 3 弦的開放弦（G 音＝Sol）來調音。

❹ **調第 2 弦**：彈奏第 3 弦第 4 格與第 2 弦的開放弦（B 音＝Ti）來調音。

❺ **調第 1 弦**：彈奏第 2 弦第 5 格與第 1 弦的開放弦（E 音＝Mi）來調音。

❻ **最後彈奏第 1 弦與第 6 弦的開放弦來調音**（差 2 個八度音程）。或是彈奏第 5 弦第 7 格與第 6 弦開放弦來調音（差 1 個八度音程）、又或者是彈奏第 5 弦開放弦與第 6 弦第 5 格與第 1 弦開放弦來調音。

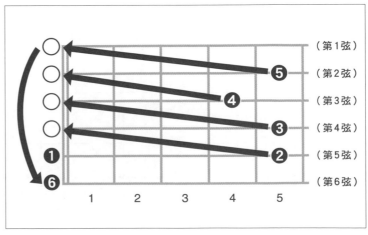

○＝開放弦→不按壓任何地方直接撥響聲音。

CHECK 04 用泛音（Harmonics）來調音

利用音叉調好第5弦的基準音A音（第5弦開放音的La）以後，再利用泛音去調音。這樣的方式比平時的一般調弦法更能理解 "音波的變化感"。由於調音並非一定得用調音器等器材才辦得到，靠自己的耳朵也是可行的，請讀者好好練習這個方法，培養自己的音感吧！

🎹 彈奏泛音的方式

左手指頭離開音格，輕觸琴衍正上方處的弦點，在右手撥弦的同時左手指迅速離開，發出「咚～～」的聲響。

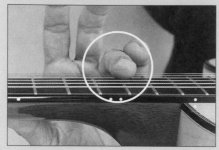

▲左手觸碰琴衍正上方的弦再由右手撥弦。

當複數個音符同時響起時，音波一定會發生 "扭曲"（不和諧）。當耳朵聽見這樣的扭曲時，就代表音沒調準，使用泛音來調音，就是為了比對出這樣的 "扭曲"，並將之調至 "和諧"。
（譯註：泛音的英文原意，也是 "和諧" 之意。）

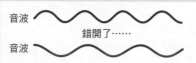

▲各聲的 "波形" 不同。

音波
錯開了……
音波

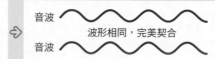

▲聲音的 "波形" 相同。

音波
波形相同，完美契合
音波

❶ **用音叉將第5弦調至A音（La）**
（第5格，又或者是第12格的泛音）

❷ **調第6弦**：彈奏第5弦第7格與第6弦第5格的泛音來調音。

❸ **調第4弦**：彈奏第5弦第5格與第4弦第7格的泛音來調音。

❹ **調第3弦**：彈奏第4弦第5格與第3弦第7格的泛音來調音。

❺ **調第1弦**：彈奏第5弦第7格的泛音與第1弦開放弦來調音。

❻ **調第2弦**：彈奏第1弦第7格與第2弦第5格的泛音來調音。

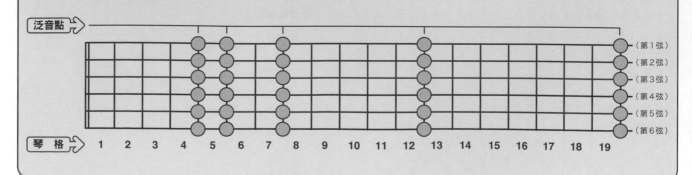

🎹 泛音點（Harmonics Point）

若將吉他上弦枕至琴橋的長度（弦長）當成1的話，其1/2的位置（第12格）、1/3的位置（第7格、第19格）、1/4的位置（第5格）即是能發出泛音的地方。

一旦完成調音以後，就要確認並調整各弦是否有正確的音高。請按照下圖的順序沿線彈奏各個位置，確認是否有響起同樣的音高，若是有些微的誤差就要調整。

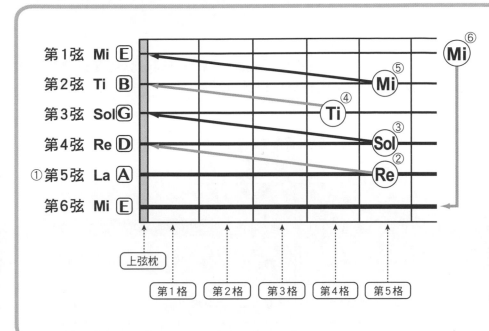

①再次用音叉來調第5弦開放弦的「La」音。

②彈奏第5弦第5格「Re」音與第4弦開放弦來調音。

③彈奏第4弦第5格「Sol」音與第3弦開放弦來調音。

④彈奏第3弦第4格「Ti」音與第2弦開放弦來調音。

⑤彈奏第2弦第5格「Mi」音與第一弦開放弦來調音。

⑥彈奏第1弦開放弦「Mi」音與第6弦開放弦來調音。

最後，要是再用泛音來檢查各弦就完美了。

調音的鐵則

1 儘可能地使用自己的「耳朵」

調音時不該完全依賴調音器，為了培養自己的音感，當覺得一條弦準了時，剩下的弦就該憑此基準，依上述諸種方法，儘可能地獨力調音完成。

2 一定要從較低的音調至目標音高

由於弦樂器本身是利用弦鈕將弦轉緊的構造，放置一段時間就會自然鬆弛、音準下降。調音時要是覺得好像轉過頭了，音過高於目標音，一定要先將音降低於目標音高，再重新轉緊來調音。

3 勤加調音

雖然這也要看演奏以及練習的時間，但請養成隨時確認調音的習慣。在走音的狀態下彈奏，會讓自己的音感變得遲鈍，更重要的是會感覺非常不舒服。

為什麼基準音會是A音（La）呢？

講到基準音，A音＝440Hz（赫茲）便是舉世通用的基準音。而A音，用C調音 Do Re Mi 來說的話，就是「La」，用A來表示La音這點也是舉世通用的。至於「為什麼440Hz會是基準呢？」，那是因為，據說人類能聽到的最低音A音的音頻＝27.5Hz。以鋼琴來說，最左側的最低音即為A音，當音高經過八度音程（Do Re Mi ～ 的8個音階）上升時，其頻率就會加倍，2倍即為55.4Hz，4倍即為110Hz，8倍即為220Hz，繼續到16倍的話就是440Hz。所以，基準音才會是A音＝440Hz，同時也是吉他第5弦的音高。

至少要懂點基本知識唷！

樂譜的基本知識

SCORE KNOWLEDGE

由於吉他是「簡單好上手」的樂器，就算看不懂五線譜，光靠TAB譜來研習就能充分享受音樂了。筆者在此簡單說明些基本的讀譜知識，請讀者依自身需求來參考學習。

CHECK 01 │關於音符的長度

音符是表示聲音長度與音高的記號。能抓到節拍以後，演奏的樂趣就會一下大幅增加，先來記住基本的音符長度與其名稱吧！

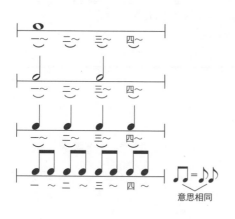

（音符）音符（名稱）		長度（當4分音符為1拍時）	
○	全音符	數4拍	4拍
♩	2分音符	數2拍	2拍
♩	4分音符	數1拍	1拍
♪	8分音符	數$\frac{1}{2}$拍	$\frac{1}{2}$拍
♪	16分音符	數$\frac{1}{4}$拍	$\frac{1}{4}$拍
♩.	附點2分音符	數3拍	3拍
♩.	附點4分音符	數1又$\frac{1}{2}$拍	$1+\frac{1}{2}$拍
♪.	附點8分音符	數$\frac{3}{4}$拍	$\frac{1}{2}$拍$+\frac{1}{4}$拍

CHECK 02 │關於休止符

與標示發出聲音的「音符」概念相同，表示的是不發出聲音（休止）的時間長度。譜上有休止符的部份，即代表得休息該拍數的音。

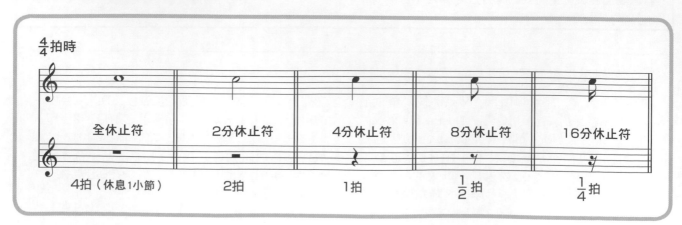

全休止符	2分休止符	4分休止符	8分休止符	16分休止符
4拍（休息1小節）	2拍	1拍	$\frac{1}{2}$拍	$\frac{1}{4}$拍

$\frac{4}{4}$拍時

CHECK 03 | 關於拍號

拍號是決定拍子(Tempo)的記號，表示1小節要放入的音符種類與數量。

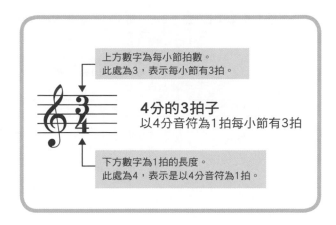

上方數字為每小節拍數。此處為3，表示每小節有3拍。

4分的3拍子
以4分音符為1拍每小節有3拍

下方數字為1拍的長度。此處為4，表示是以4分音符為1拍。

常見的拍子

𝄞 2/2 或是 𝄞𝄵	2分的2拍	以2分音符為1拍每小節2拍	
𝄞 2/4	4分的2拍	以4分音符為1拍每小節2拍	
𝄞 4/4 或是 𝄞𝄴	4分的4拍	以4分音符為1拍每小節4拍	
𝄞 6/8	8分的6拍	以8分音符為1拍每小節6拍	
𝄞 3/4	4分的3拍	以4分音符為1拍每小節3拍	

CHECK 04 | 變化記號

標示該音該上升或下降的記號，升記號 Sharp (♯)為提升半音，降記號 Flat (♭)為下降半音。變化記號只在該音的所在小節有效。

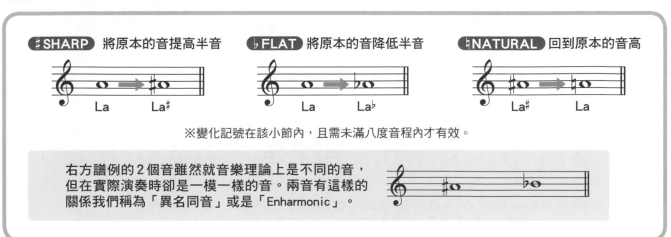

♯SHARP 將原本的音提高半音	♭FLAT 將原本的音降低半音	♮NATURAL 回到原本的音高
La → La♯	La → La♭	La♯ → La

※變化記號在該小節內，且需未滿八度音程內才有效。

右方譜例的2個音雖然就音樂理論上是不同的音，但在實際演奏時卻是一模一樣的音。兩音有這樣的關係我們稱為「異名同音」或是「Enharmonic」。

CHECK 05 反覆記號

所謂的反覆記號，就是標示需重複演奏樂段所用的記號。能有效地精簡樂譜長度，便於閱讀。

Process01 主要的反覆記號

記　號	讀　法	意　義
‖: 　 :‖	Repeat Mark	反覆1次Repeat Mark所夾的部份。
1. ⌐　2. ⌐	第 1 括號、第 2 括號	當Repeat Mark的反覆部份最後幾小節有異時才會使用。第1次為第1括號，第2次則跳過第1括號，接第2括號演奏。
D.C.	da capo	回到曲子的最前面演奏。
D.S.	dal segno	回到 Segno Mark（𝄋）處演奏。
⊕	Coda	從有 to ⊕ 的地方跳到 ⊕Coda 的部份演奏。
✗ ✗⁄ ✗⁄⁄	斜槓 Slash	重複演奏正前方1個小節、2個小節或是4個小節。

Process02 反覆記號的應用實例

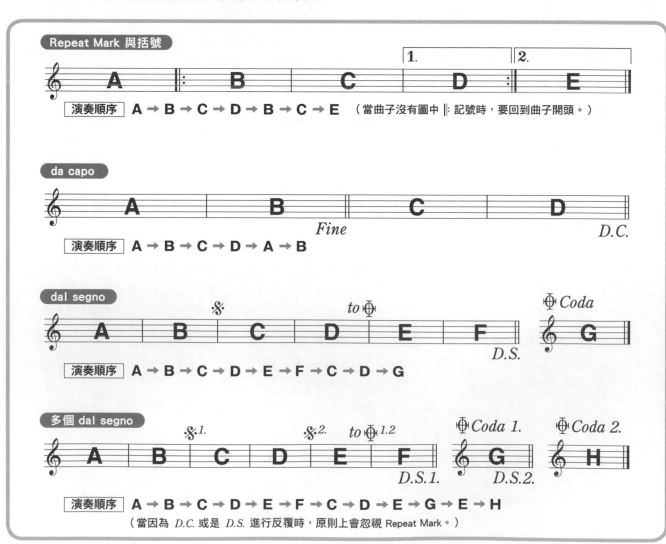

Repeat Mark 與括號

演奏順序 A → B → C → D → B → C → E　（當曲子沒有圖中 ‖: 記號時，要回到曲子開頭。）

da capo

演奏順序 A → B → C → D → A → B

dal segno

演奏順序 A → B → C → D → E → F → C → D → G

多個 dal segno

演奏順序 A → B → C → D → E → F → C → D → E → G → E → H

（當因為 D.C. 或是 D.S. 進行反覆時，原則上會忽視 Repeat Mark。）

CHECK 06 | 常見的音樂記號

與曲子速度、強弱有關的記號在音樂表現上是非常重要的。最少要記住下列幾個才行。

關於速度的記號		
rit.	(Ritardando)	漸慢
accel.	(Accelerando)	漸快
a tempo	(A Tempo)	回到原速

銜接記號（Articulation）		
♩ ♪̇	(Staccato)	**斷音** 短促地發出該音
♩ ♪̲	(Accent)	**重音** 用力發出該音
⌢	(Fermata)	**延音** 大幅延長該音
Fine	(Fine)	**結束** 表示曲子的結束
8va	(Ottava)	表示高（低）八度音程的記號。當此記號加在音符上方時，代表要演奏較該音符高八度的音；加在音符下方時，則是要演奏低八度音。
N.C.	(No Chrod)	表示無和弦

與強弱有關的記號		
ff	(Fortissimo)	極強
f	(Forte)	強
mf	(Mezzo-forte)	中等強度
mp	(Mezzo-piano)	中等弱度
p	(Piano)	弱
pp	(Pianissimo)	極弱
cresc.	(Crescendo)	漸強
dim.	(Diminuendo)	漸弱
decresc.	(Decrescendo)	漸弱
F.I.	(Fade In)	音量漸強直至指定的音
F.O.	(Fade Out)	音量漸小直至聲音消失

CHECK 07 | 其他的演奏記號

Process01 連結線 (Tie)

連結同樣音高的兩個音，將2個以上的音符相連，作為1個音符來演奏。

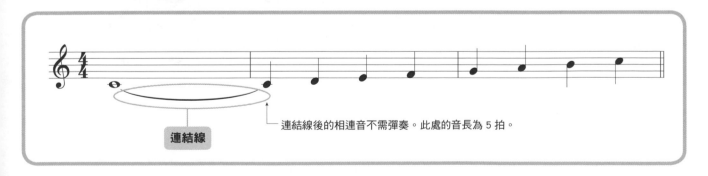

連結線

連結線後的相連音不需彈奏。此處的音長為 5 拍。

Process02 Rehearsal Mark A B C A' B' C' 等等

如「A段」、「B段」等等，為了使演奏時方便溝通，將幾小節合併起來並加上順序的記號。

TABLATURE SCORE

TAB 譜的看法

TAB譜的正式名稱為Tablature，是從16世紀開始使用的樂譜之一。別名又稱「運指譜」，採用看上去跟吉他弦數（序）相同的六線譜，並以數字標示該按壓的音格位置。音符長度的標示與一般的五線譜相同。

Process01 **TAB 的基本看法**

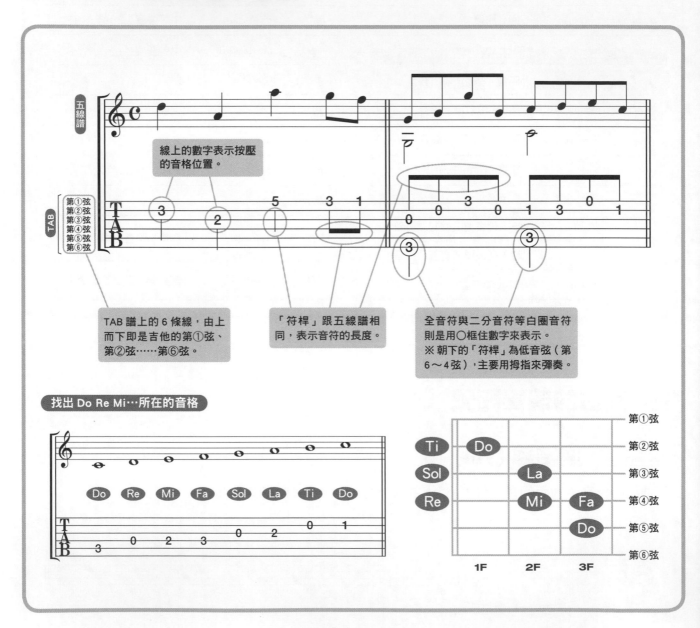

Process02　找出 C 大調音階的位置

記住C大調音階各音在低把位處的音格位置吧！

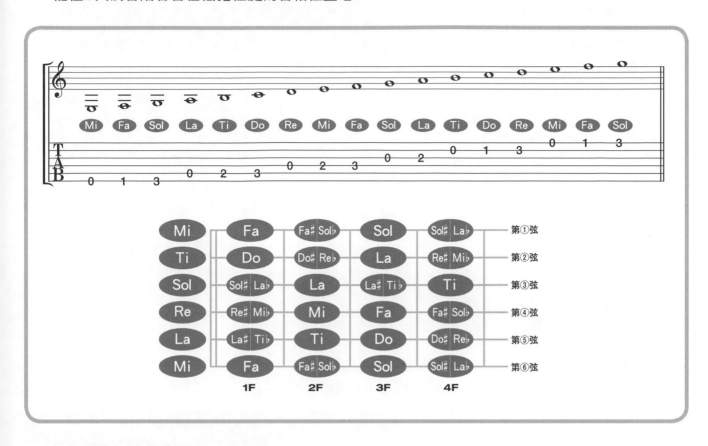

RHYTHM SCORE

節奏譜的看法

節奏譜是省略音符，只標示和弦指型與節奏的樂譜，符桿的長度意義與五線譜相同。
4分音符 (♩) 為 /，全音符 (○) 為 //，刷弦方向則用 Down (⊓) 以及 Up (∨) 來表示。

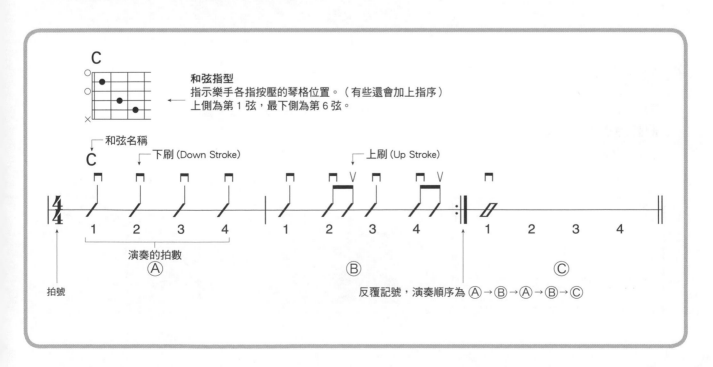

基本技巧

◯ 捶弦 Hammer On

撥完弦後再用左手壓弦,為1次撥弦產生2個音以上的奏法。與其說是得用力壓弦來發聲,不如說是該用「快」壓的方式來達成較為正確。記譜時以<h.>來標示。

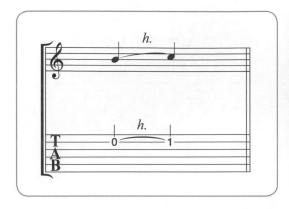

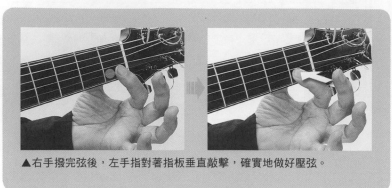

▲右手撥完弦後,左手指對著指板垂直敲擊,確實地做好壓弦。

◯ 勾弦 Pull Off

撥完弦後左手指離弦,為1次撥弦產生2個音以上的奏法。離弦時手指與指板的角度要稍斜,用像是輕勾的感覺去奏出下一音符音。記譜時以<p.>來標示。

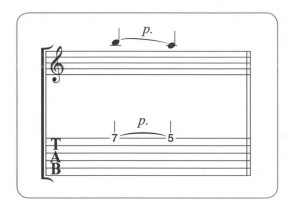

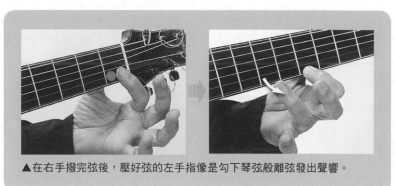

▲在右手撥完弦後,壓好弦的左手指像是勾下琴弦般離弦發出聲響。

◯ 滑音 Slide

撥完弦後保持壓弦姿勢,直接朝下個音格移動手指,藉由1次撥弦來銜接不同音高音符的奏法。記譜時以<s.>來標記。

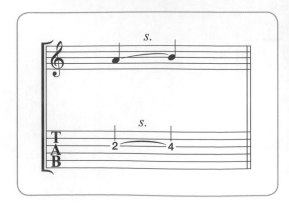

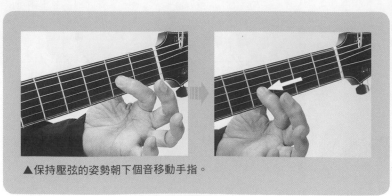

▲保持壓弦的姿勢朝下個音移動手指。

○ 泛音 Harmonics

應用弦震動原理來發出聲音，同時也能用於調音。在弦長的 1/2(12F)、1/3(7F)、1/4(5F)的琴衍上用左手指尖輕觸弦後，再撥弦產生被稱為泛音的澄澈聲響。

記譜時以菱形的音符或是＜Harm.＞來標記。

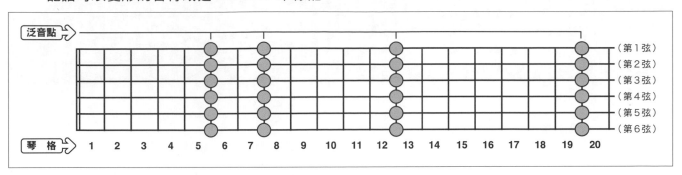

自然泛音 (Natural Harmonics)

於 TAB 譜指示的琴衍正上方，以左手指頭輕觸琴弦，再以右手撥響該弦，同時左手馬上離弦發出「咚～～」的聲響。

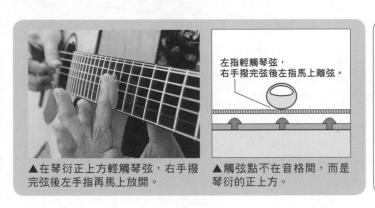

▲在琴衍正上方輕觸琴弦，右手撥完弦後左手指再馬上放開。

▲觸弦點不在音格間，而是琴衍的正上方。

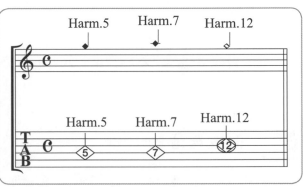

▲被觸琴格的音高（或琴格位置）以◆上（或菱格中）的數字來標記。

點弦泛音 (Tapping Harmonics)

▲彈奏全弦(1～6弦)泛音時，不能單只用指頭觸弦，要先將拇指的根部靠在琴身做為支點，再藉此用手指帶點"拍"的動作去碰觸弦。

以右手中指或是食指（筆者使用中指）敲擊泛音點，奏響泛音的奏法。敲弦那指是以近拇指側那面來敲擊指定弦。

此處不能只用指頭觸弦，要先將拇指的根部靠（擊）在琴身，再藉此順勢用力敲擊琴弦（照片）。要是擊弦後手指停在弦上，泛音就發不出來。要記得敲弦後手指得馬上離開琴弦。

記譜時會以＜T.Harm.＞來標記。

特殊奏法解說
THE SPECIAL PERFORMANCE METHOD

這裡將為想強化木吉他演奏技巧的樂手，
介紹各式各樣的特殊奏法。
希望各位能歡樂練習，同時有所成長，
請紮實地一步步前進，熟悉指彈風格的演奏吧！

tech 01　基本旋律

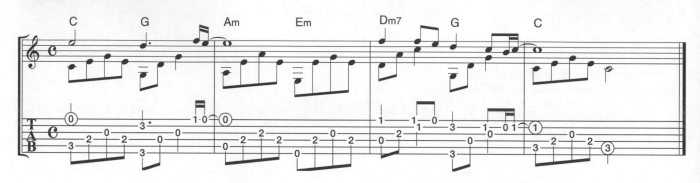

筆者會先以這組基本旋律進行為基底，來解說後頭的特殊奏法。

tech 02　高速琶音　Quick Arpeggio

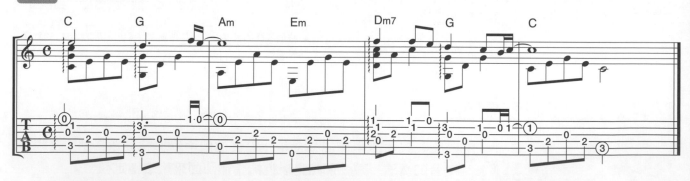

這是在彈奏兩條以上的弦時，不同時奏響琴弦，刻意錯開一根根手指去彈奏的奏法。

一開始慢慢來即可，請試著讓每條弦的聲音間隔保持一定。一開始中指與無名指的時間差容易過短，請讀者多加留意。

記譜時會在使用高速琶音的音符旁加上波浪號。

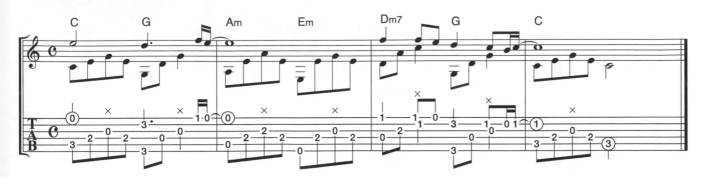

tech 03 ▶ 指甲擊弦 Nail Attack

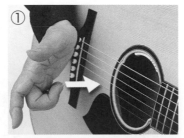
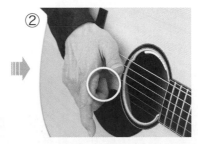

以右手中指或無名指（或者是並用）的指甲垂直敲弦，發出與撥弦不同，像是彈開般的音色。為避免 Nail Attack 的指頭陷得過深，會以小指抵住琴身（照片①·②）。

記譜時，會在 TAB 譜上方，使用 Nail Attack 的地方以 × 標記。

▲指甲敲弦發出「嘎嘰」的聲響。由於直接以指甲做 Nail Attack 容易有傷，故會使用輔助器材。

▲在指甲觸弦的同時，可將小指當成是緩衝點再敲打琴身，以求得強度的穩定。

tech 04 ▶ 刷弦 Stroke

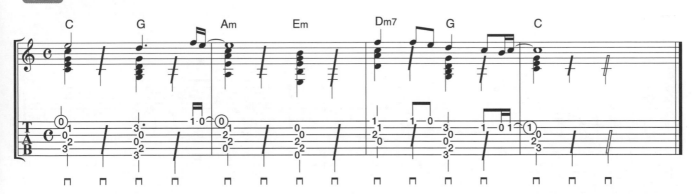

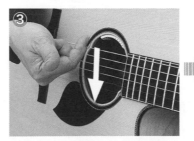
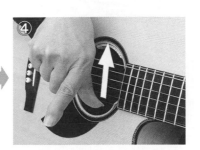

刷弦是將食指貼近拇指，下刷（第6弦至第1弦）時使用食指（照片③）；上刷（第1弦至第6弦）時則是使用拇指（照片④）來奏出聲響。

當主旋律音是落在第2弦，此時的刷弦若觸到第1弦便會蓋掉主旋律音，讀者可於下刷時避開第1弦，或者是用其餘手指靠在第1弦上將其消音。另外，當下個奏音與前音相同時，會以〔┃〕來標記。

記譜時，下刷以〔⊓〕；上刷以〔∨〕來標記。

▲下刷時，把食指指甲當作撥片，貼著拇指去彈奏。

▲上刷時，用拇指指甲向上撩弦。

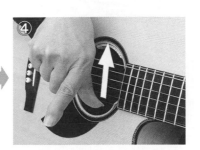

吉他的基本知識

23

tech 05 ▶ 輪指法 Rasugueado

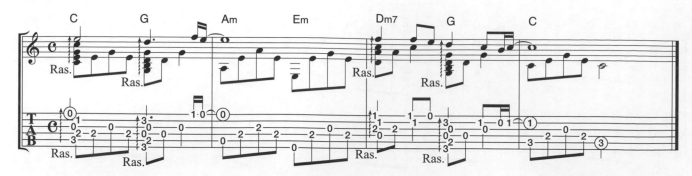

所謂的輪指法，是不只用1根手指去刷弦，而是按照無名指、中指、食指的指序依次刷弦的奏法。

最後刷弦的食指可以藉由抵著拇指然後"打"出，做出稍強於其他手指的刷弦音，讓音色聽起來更有層次與深度（照片⑤．⑥）。

記譜時，使用輪指法的音符旁會加上有箭頭的波浪號以及 Ras. 來標記。

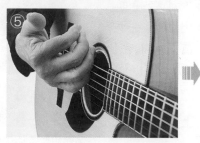

▲按（小指）→無名指→中指→食指的順序去刷弦，發出「鏘嘟～」的聲響。

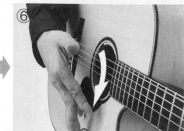

▲最後有時還會再補上大拇指去刷弦。

tech 06 ▶ 悶音 Mute

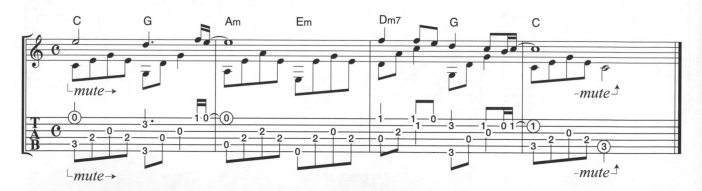

悶音是指在弦音"受制"的狀態下彈奏，做出音色有點"沉悶"的奏法。將右手的側面部份（照片⑦）置於琴橋，在稍稍觸弦的狀態下撥弦。

記譜時會以 *mute* 來標記。

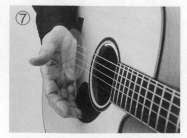

▲將右手側面輕輕放在琴橋上，在觸弦的狀態下撥弦。

tech 07 擊弦 Strings Hit

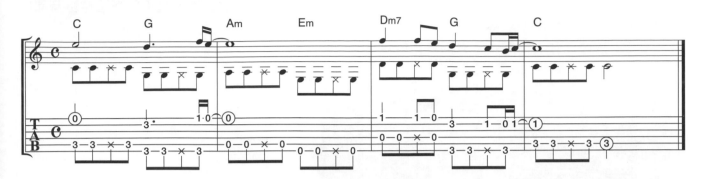

　　扭轉手腕，用拇指輕擊琴弦發出「嚓」的聲音。

　　當有其他弦在走旋律時，要避免擊弦動作碰到該弦致使該弦的延音中斷。另外，當看見像此處第三小節第2拍正拍以及第4拍正拍一般，需同時彈奏旋律跟擊弦的狀況時，就用拇指擊弦並同時用中指刷弦（照片⑧・⑨）。

　　先將中指彎曲作好準備，再利用擊弦時的手腕扭轉以中指刷弦。此時為了避免產生雜音，請用左手確實地悶住餘弦，做好消音。

　　當遇上同時出現2個記號，不只低音弦需擊弦的狀況，就用右手拇指下側面的根部（金星丘）而非拇指來彈奏（照片⑩・⑪）。

　　記譜時會在TAB譜上以×來標記。

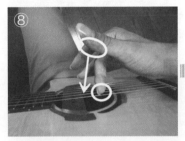

▲在中指彈奏的同時，扭轉手腕讓拇指指腹（側面）擊弦。

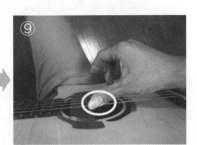

▲用拇指擊弦的力道控制，就跟用吉他彈奏貝斯 Slapping 技巧時的感覺一樣。

▲當出現低音弦以外的 Strings Hit 音時，要以"拇指根部（金星丘）"附近來敲弦。

▲這時候同樣也能活用手腕的扭轉。

tech 08 掌擊 Palm

　　我們可以利用右手的根部敲擊吉他琴身，做出類似大鼓的聲音。敲擊時並非使用整隻手臂，而是用"將手腕下壓"的感覺去敲擊（照片⑫・⑬）。

　　當遇上同時有Palm又需要彈奏旋律時，一般會使用中指去撥弦。在手腕下壓的同時，稍微張開中指去撥弦（照片⑫是使用食指的意思）。

　　記譜時會在下刷記號加上「＋」來標記。

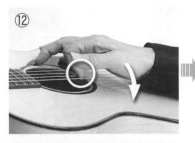

▲在中指彈奏時，同時扭轉手腕讓拇指根部敲擊琴身。

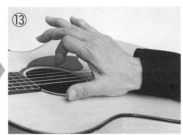

▲用拇指根部的堅硬處敲擊琴身做出聲響。

人工泛音 Artificial Harmonics (Right Hand Harmonics)

從左手按壓的音格處至琴橋，取位於兩者間的音格，先以右手食指輕觸琴弦，再用拇指（或其他手指）撥響泛音。自然泛音只能以開放弦為基準來發音，但人工泛音是不論哪個位格音都能奏出其泛音。

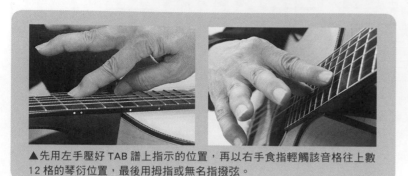

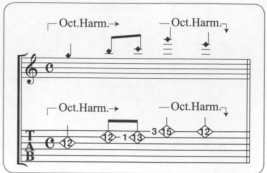

▲先用左手壓好 TAB 譜上指示的位置，再以右手食指輕觸該音格往上數 12 格的琴衍位置，最後用拇指或無名指撥弦。

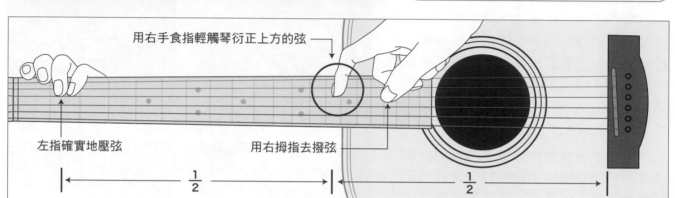

用右手食指輕觸琴衍正上方的弦

左指確實地壓弦

用右拇指去撥弦

$\frac{1}{2}$

$\frac{1}{2}$

○左、右手點弦 Right Hand & Left Hand

這是以右手或是左手手指，直接按壓琴弦（音格處）發出聲音的奏法。能夠奏響單手壓不到的音。用右手彈奏（敲擊）時會以（R.H.）；用左手彈奏（敲擊）時則會以（L.H.）來標記。

雖然這在電吉他上又叫做「右手點弦（Right Hand Tapping）」，但在獨奏吉他則是稱作「點弦（Tapping）」。

右手點弦 (Right Hand)

右手不撥弦，以手指做捶弦或勾弦來發出聲音。記譜時會以＜R.H.＞來標記。

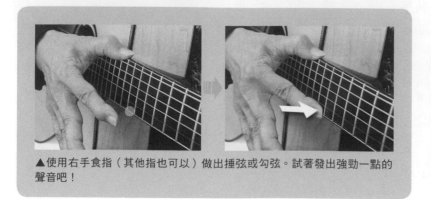

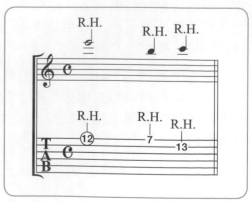

▲使用右手食指（其他指也可以）做出捶弦或勾弦。試著發出強勁一點的聲音吧！

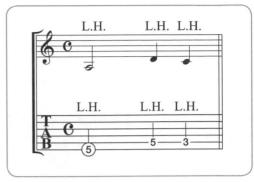

左手點弦 (Left Hand)

只用左手來捶弦或勾弦發出聲音。記譜時會以＜L.H.＞來標記。

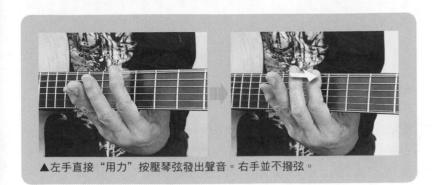

▲左手直接"用力"按壓琴弦發出聲音。右手並不撥弦。

◯ 兩種悶弦刷奏 Left Hand Stroke

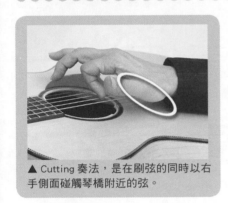

▲ Cutting 奏法,是在刷弦的同時以右手側面碰觸琴橋附近的弦。

Brushing是在左手觸弦發不出聲音的狀態下,以右手刷弦,發出"啵啵"聲響的奏法。記譜時會以〔✗〕來標記。

另外,同樣的標記法還有一種叫Cutting的奏法。這不是用左手觸弦,而是以右手側面觸弦,並在觸弦的同時去刷弦發出「嚓」的聲響(照片)。

記譜時兩者皆為〔✗〕,只在TAB譜的部份幾條弦上有此記號時,為Brushing;譜上每條弦皆有時,則為Cutting。

◯ Slam 奏法 （此奏法只用於本書的花水木一曲）

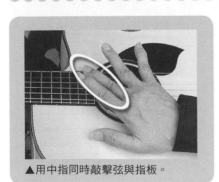

▲用中指同時敲擊弦與指板。

記譜時與 Slap & Stroke 相同,會以□來標記使用Slam奏法的音符。是利用中指敲擊指板,做出打擊聲的奏法。

此奏法與 Palm、Slap & Stroke 相同,基本上在下刷時會用中指;上刷時則是用食指去撥弦。但唯獨Slam後緊接的上刷,會直接將擊完弦的中指向上做出上刷的動作。

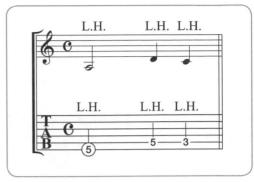

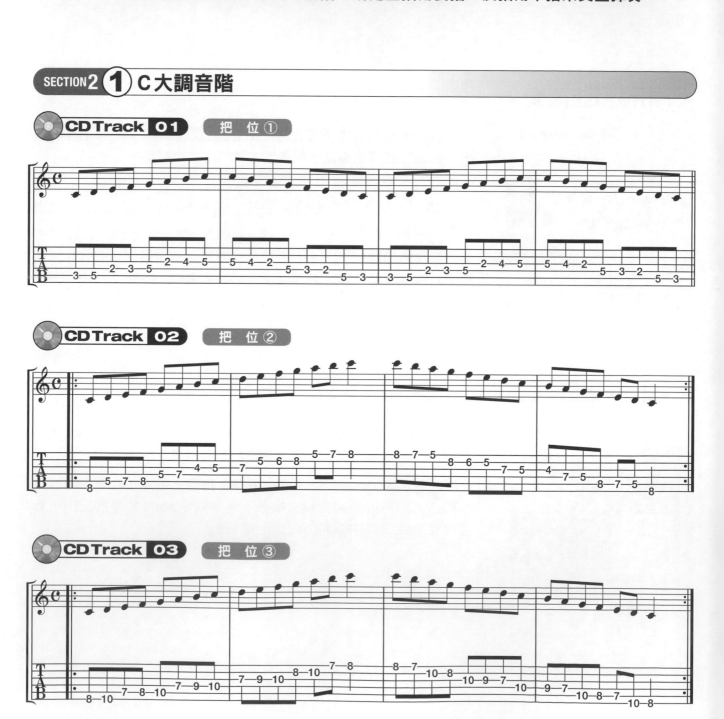

先來掌握不加入開放弦的C大調音階吧！筆者會分別以Finger Style & Flat Picking Style 來解說。Flat Picking Style 就是使用撥片（Pick），以正拍下撥、反拍上撥的順序來彈奏。 Finger Style的話正拍用拇指，反拍用食指，或是正拍用食指，反拍用中指來交互彈奏。

SECTION 2 ② 速度練習

　　速度練習能同時強化右手和左手的協調性，試著提升速度，連續彈上好幾次來訓練手指吧！特別是左手無名指與小指要額外多努力！

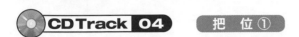

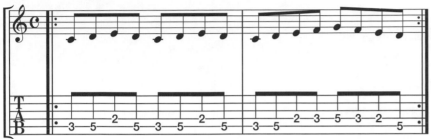

4times Repeat

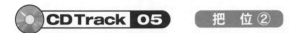

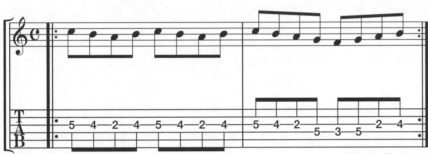

4times Repeat

SECTION 3

● Section 3

和弦指型練習

CHORD FORM PRACTICE

以「循環和弦」這樣的和弦進行模式來練習。

大調循環和弦為　Ｉ－Ⅵm7－Ⅱm7－Ⅴ7

小調循環和弦為　Ｉm－Ⅵm7-5－Ⅱm7-5－Ⅴ7-9

請讀者默想著這樣的級數和弦進行模式去彈奏。

SECTION3 ① 大調循環和弦

右手拇指彈奏和弦的根音，食指、中指、無名指彈奏和音。

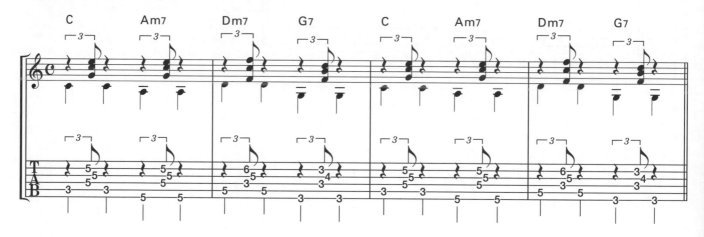

CD Track **06**　Key=C　C－Am7－Dm7－G7

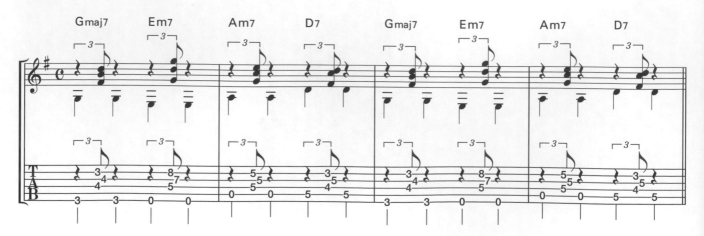

CD Track **07**　Key=G　Gmaj7－Em7－Am7－D7

SECTION 3 ② 小調循環和弦

此處所使用的雖然是小調和弦，但彈法與大調和弦相同，一樣是右手拇指彈奏和弦根音，食指、中指、無名指彈奏和音。

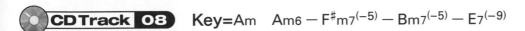

CD Track 08　Key=Am　Am6 — F#m7(-5) — Bm7(-5) — E7(-9)

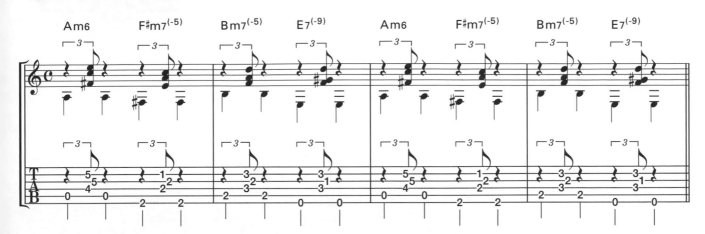

CD Track 09　Key=Dm　Dm — Bm7(-5) — Em7(-5) — A7(-9)

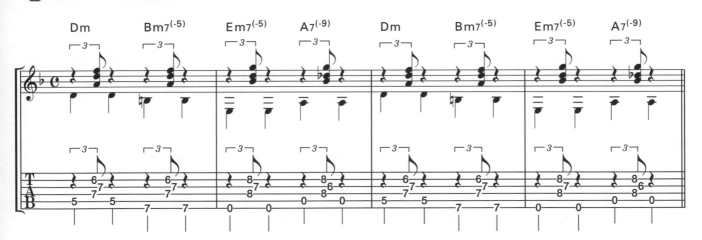

SECTION 4 ① 大調循環的 Walking Bass

只要以左手食指與中指，交替按壓第5弦與第6弦出現的根音，就能圓順地奏出 Bass Line。

CD Track 10　Key=C　C — A7$^{(-13)}$ — Dm9 — G7$^{(-13)}$ — Em7 — A7$^{(-13)}$ — Dm7 — G7$^{(-13)}$

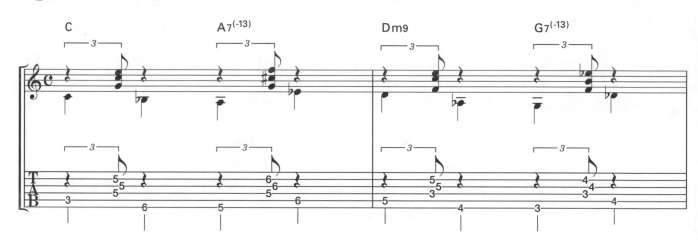

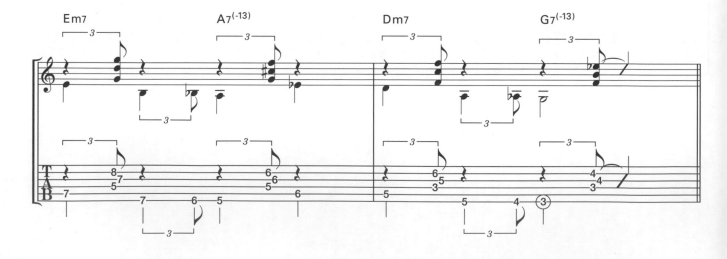

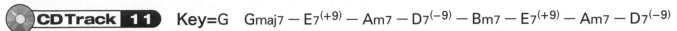

CD Track 11 Key=G Gmaj7 — E7$^{(+9)}$ — Am7 — D7$^{(-9)}$ — Bm7 — E7$^{(+9)}$ — Am7 — D7$^{(-9)}$

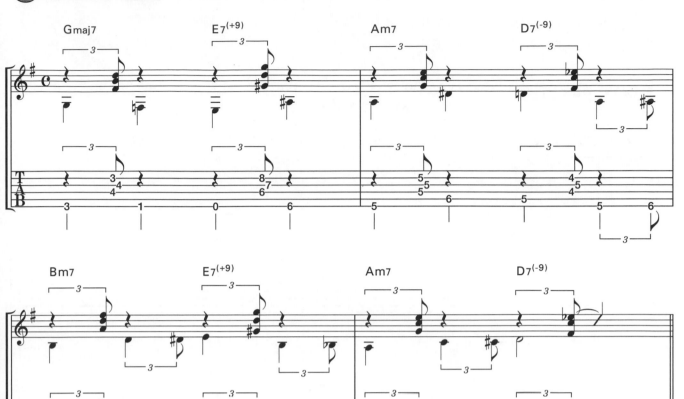

4

Walking Bass 奏法

SECTION 4 ② 小調循環的 **Walking Bass**

筆者在 Bass Line 中加了三連音符，
請移動左手的食指和中指去按壓彈奏。

 CD Track 12　Key=Am　Am6 — F#m7(−5) — Bm7(−5) — E7(−9) — Am6 — F#m7(−5) — Bm7(−5) — E7(+9)

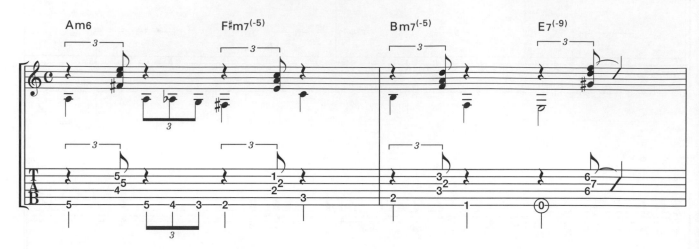

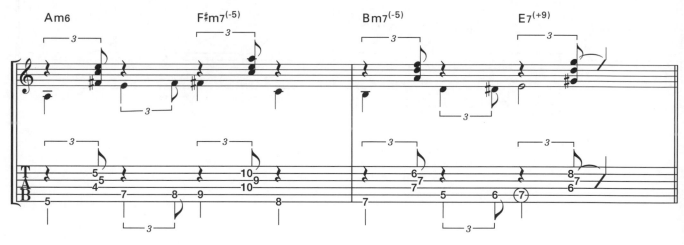

 CD Track 13　Key=Dm　Dm — Bm7$^{(-5)}$ — Em7$^{(-5)}$ — A7$^{(-13)}$ — Dm — Bm7$^{(-5)}$ —
Em7$^{(-5)}$ — A7$^{(-13)}$

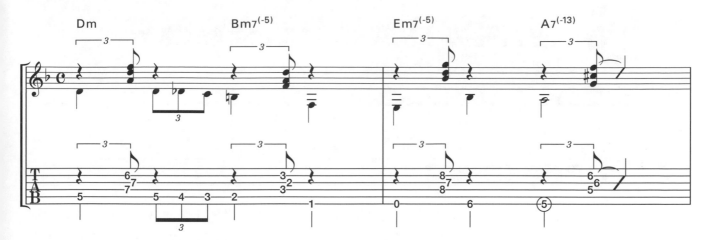

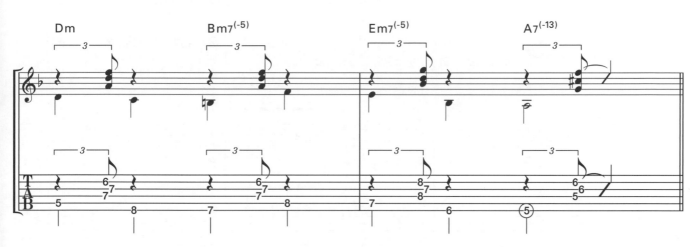

SECTION 5 ① 巴薩諾瓦模式練習

Slow Bossa Nova ① 首先是第 1 小節第 1 拍的和弦，用左手小指壓第 1 弦第 3 格，中指壓第 2 弦第 1 格，無名指壓第 3 弦第 2 格，食指壓第 6 弦第 1 格。這樣第 3 拍的和弦只需放掉小指就能彈奏了。

CD Track 14 Fmaj9 / Fmaj7 — Fmaj9 / Fmaj7 — G7 / G7$^{(13)}$ — G7 / G7$^{(13)}$ — Gm7$^{(9)}$ — G♭7$^{(9)}$ — F6$^{(9)}$ / E♭6$^{(9)}$ E6$^{(9)}$ F6$^{(9)}$ — G(onF)

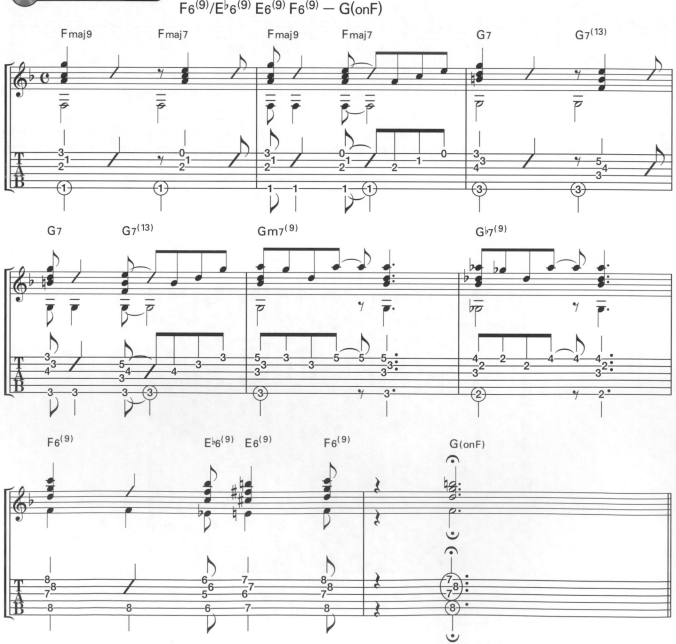

Slow Bossa Nova ② 第 2 小節第 3 拍的和弦,用食指壓第 4 弦第 6 格,中指壓第 3 弦第 7 格,小指壓第 2 弦第 8 格。

　　到第 4 拍時,中指維持在第 3 弦第 7 格,第 4 弦到第 2 弦第 6 格則是以食指的封閉指型去按壓。

CD Track 15　Am6 — Bm7(−5)/E7(+9)/E7(−9) — Am6 — A7(−9)/A7 — Dm7/G7(13) — Cmaj7/
Fmaj7 — Bm7(−5)/E7(−9) — Am7(9)/E(onA)

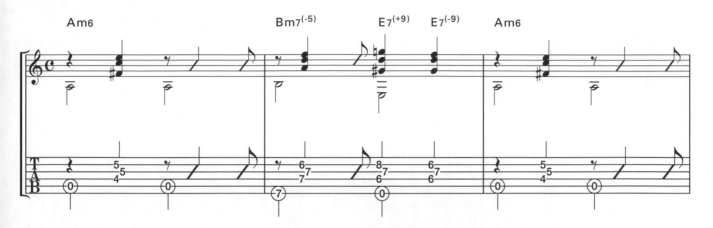

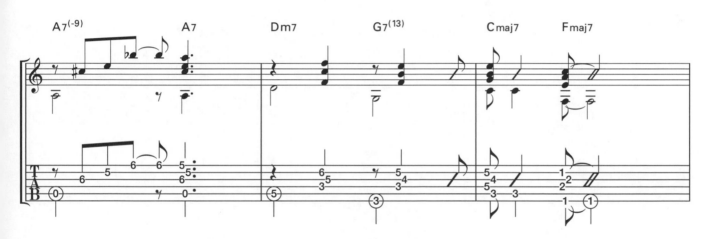

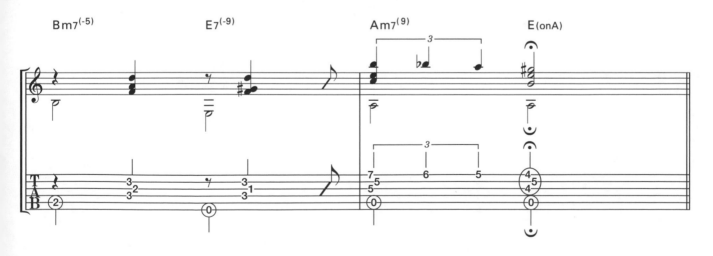

SECTION 5 ② 森巴風 (Samba) 和弦指型練習

森巴風 (Samba) ① 　此為移動和弦根音與 5 度音的 Bass 模式。用右手拇指來彈奏第 5 與第 6 弦。

CD Track **16**　$C6^{(9)}$–$C6^{(9)}$–$Dm7$–$G7^{(13)}$–$Em7$–$A7^{(13)}$$A7^{(-13)}$/$A7$–$Dm7$–$G7^{(13)}$$G7^{(-13)}$/$G7$

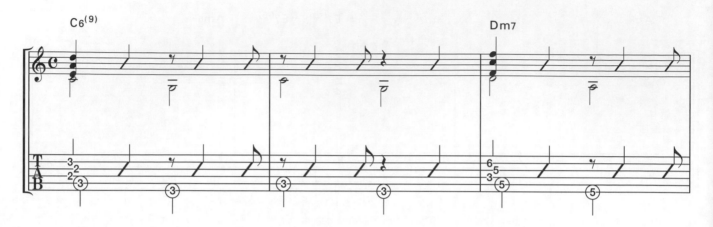

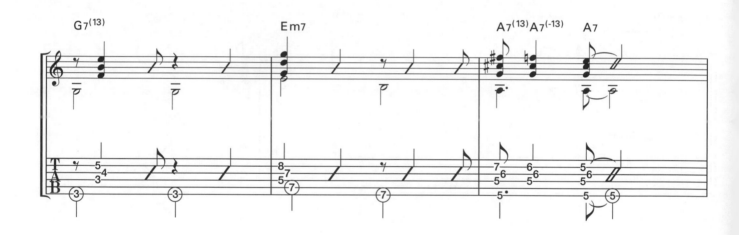

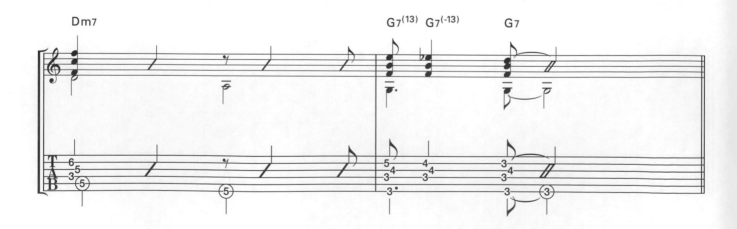

森巴風 (Samba) ②　第 2 小節第 4 拍以及第 7 小節的勾弦，要用將第 6 弦向下拉的感覺去彈奏。

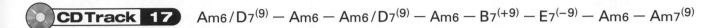

CD Track 17　Am6 / D7⁽⁹⁾ — Am6 — Am6 / D7⁽⁹⁾ — Am6 — B7⁽⁺⁹⁾ — E7⁽⁻⁹⁾ — Am6 — Am7⁽⁹⁾

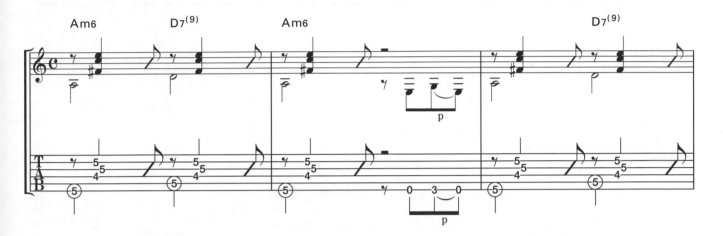

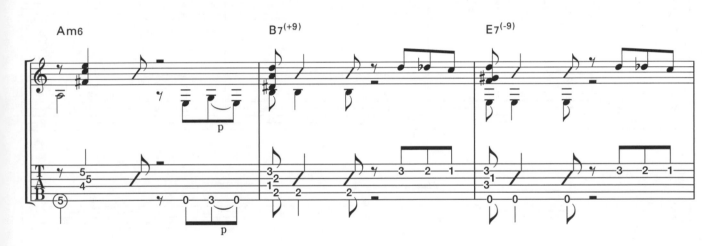

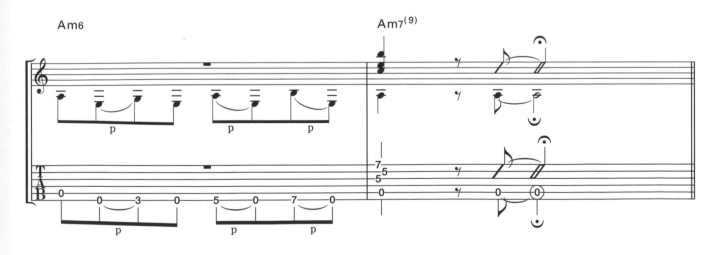

● Section 6

指彈琶音練習
ARPEGGIO IN FINGER STYLE

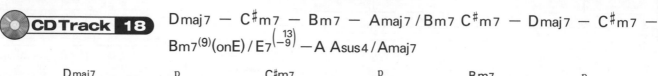

SECTION 6 ① 8 分音符的琶音練習

右手無名指撥第 1 弦、中指撥第 2 弦、食指撥第 3 弦來做和弦的琶音，拇指則是彈奏和弦的根音。
此處的練習重點在於能順暢地作出第 5 小節第 3 拍的和音滑奏 (Slide)。

CD Track 18 Dmaj7 — C#m7 — Bm7 — Amaj7 / Bm7 C#m7 — Dmaj7 — C#m7 — Bm7$^{(9)}$(onE) / E7$\left(\begin{smallmatrix}13\\-9\end{smallmatrix}\right)$ — A Asus4 / Amaj7

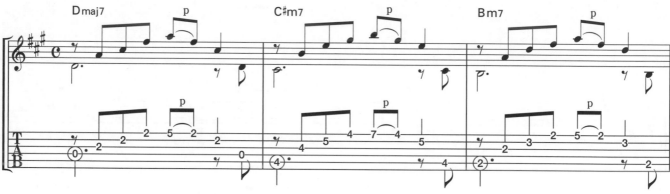

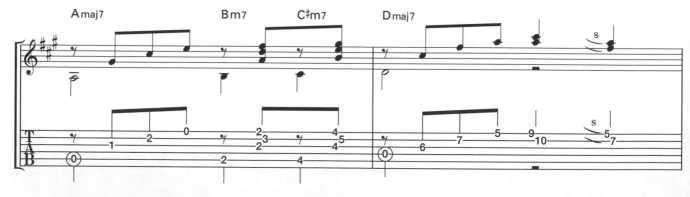

右手的運指雖然跟 8 分音符的琶音相同，但16分音符需用原兩倍的速度去彈奏，如果手指撥弦太過用力的話，運指時就容易打結卡住。第 7 小節要用左手食指的封閉指型去壓弦。

CDTrack 19 D — C(onD) — D — C(onD) — Dsus4 / D — Dsus4 / D — Dsus4 — D / Dsus4 D

6
指彈琶音練習

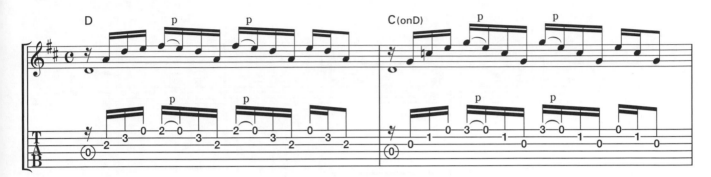

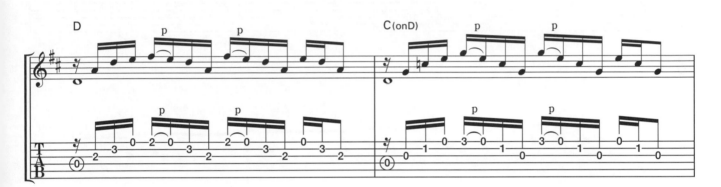

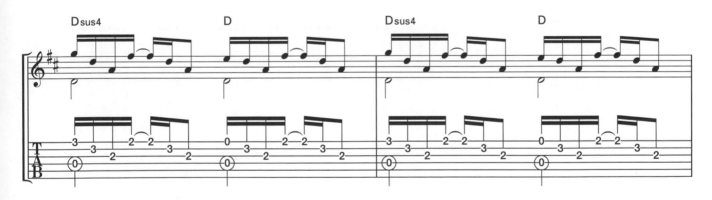

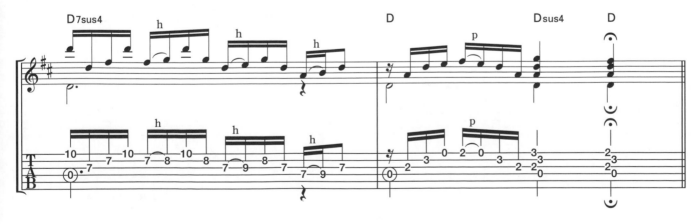

SECTION 6 ③ 2 Beat風的琶音練習

　為 2 Beat Bass，右手在彈奏 8 分音符的琶音時，節奏有所變化的練習。第 7 小節同時加入了 Walking Bass 與琶音的技法，彈奏時請一邊留意節拍一邊移動右手。

CD Track 20　Fmaj7 － Fm6 － Em7 － A7(−9) － Dm7(11)/Dm7 － G7(13)/G7 － C/A7(+5) － Dm7(9)/G7(+5)

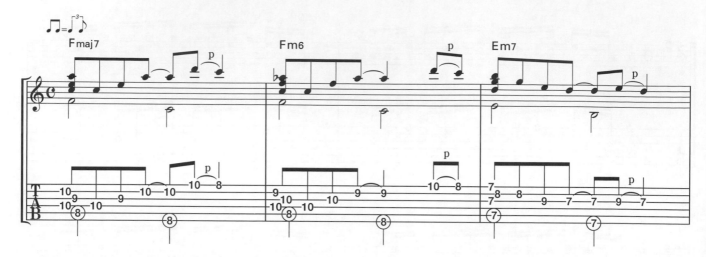

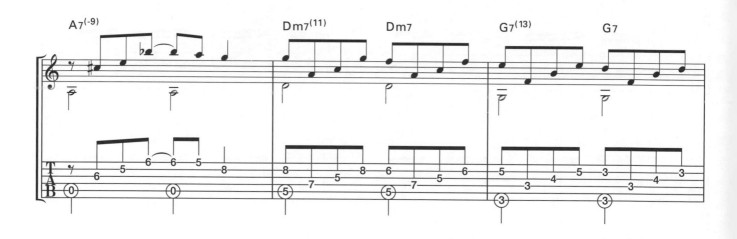

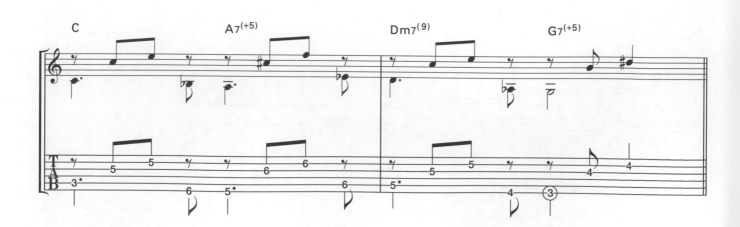

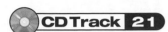

SECTION6 ④ 森巴風的琶音練習

　　第 1、2 小節為加入第 1、2 弦開放弦的琶音練習。第 3 小節開始，右手拇指要小心彈奏低音的切分音(Syncopation)。第 5 小節開始為爵士常使用的和弦進行。

CD Track 21　Amaj7 / Asus4 — Amaj7 / Asus4 — E7sus4 / E7 / E7sus4 / E7 — E7$^{(13)}_{(9)}$ / E7$^{(9)}$

　　　　　　　　/ E7$^{(13)}_{(9)}$ / E7 — D#m7$^{(-5)}$ / Dm7 — C#m7 / Cdim — Bm7 / E7 — Amaj7$^{(9)}$

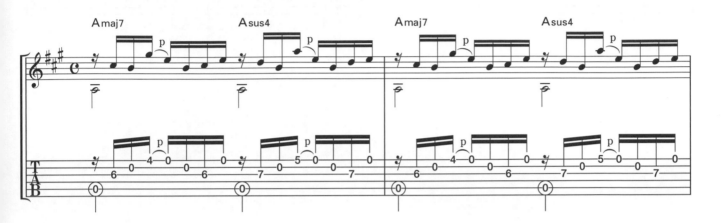

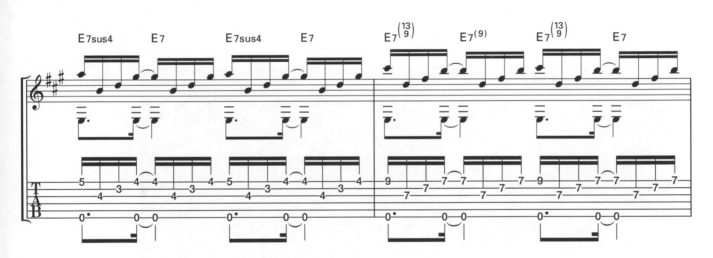

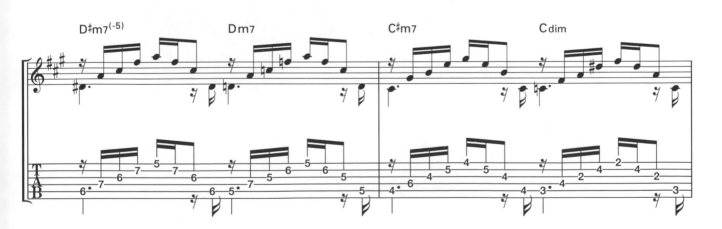

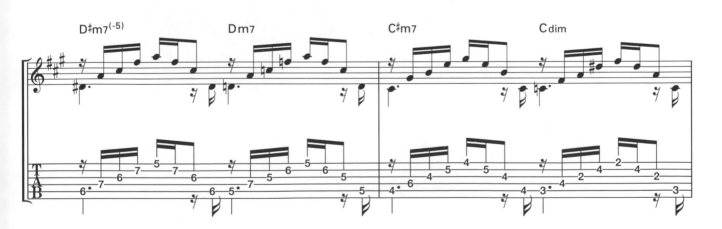

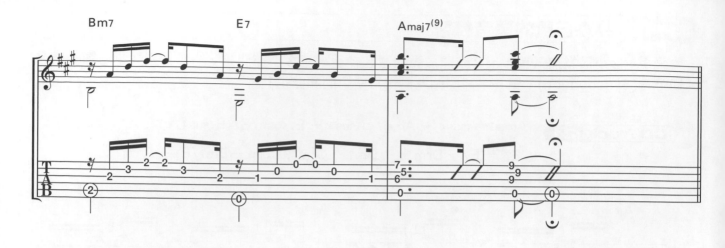

各式各樣的和弦模式練習
CHORD PATTERN TRAINING

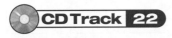

SECTION 7 ① 2 Beat 系和弦模式練習

此為右手拇指在彈奏根音時，於第 1 拍和第 3 拍進行上升或下降的 2 Beat Bass 模式。練習的重點在於迅速地壓好第 2 拍與第 4 拍的和音。

CD Track 22　C / C(onE) － F / F♯dim － G7 / F － Em7 / Dm7 － C / C(onB♭) －
F(onA) / Fm(onA♭) － G7sus4 / G7 － G7 / C6$^{(9)}$

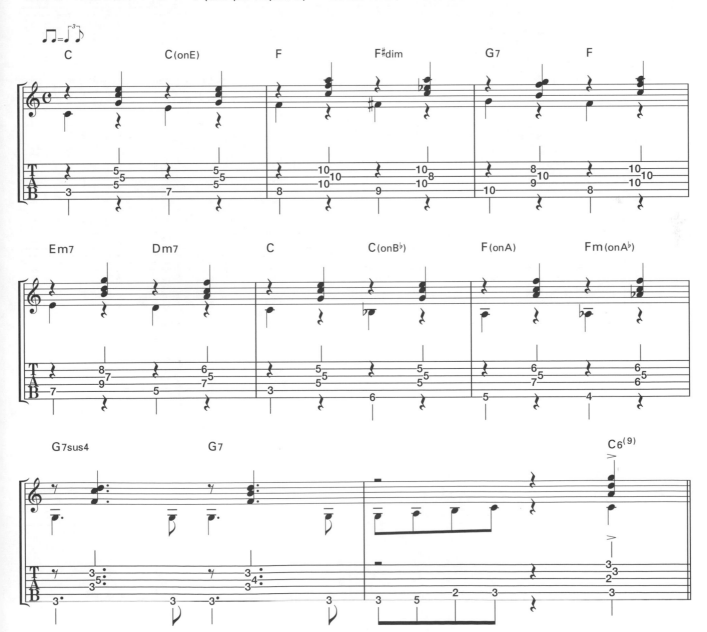

SECTION 7 ② 4 Beat 系和弦模式練習

以4分音符的節拍來彈奏低音。在彈奏反拍的和弦時要保持好三連音節奏拍感。

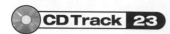 **CD Track 23** Dm7/G7(13) — Dm7/G7(13) — Em7/A7(13) — Em7/A7(13) — D7(9)D♭7(9)/D7(9) —
D♭7(9)C7(9)/D♭7(9) — C6(9)/F7(13) — Em7/A7(+5)

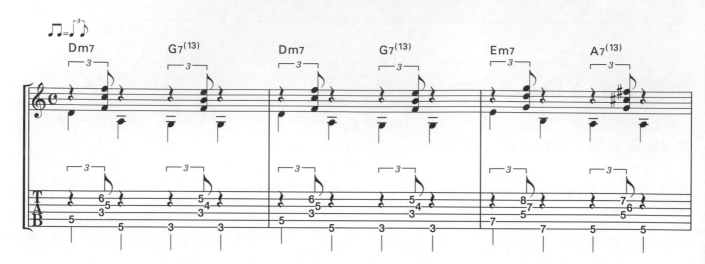

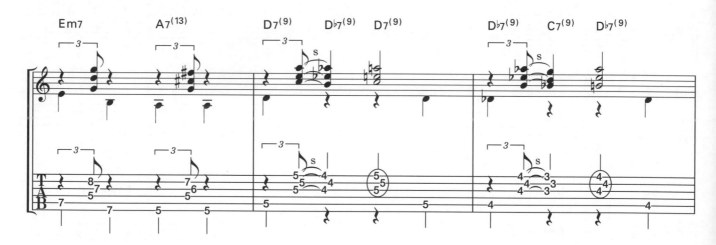

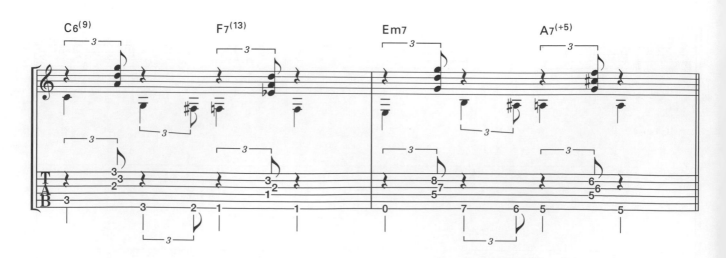

右手拇指的根音與3和音，分別以16分音符交替出現的練習。第2小節第4拍的2和音滑音，只以左手的食指去按壓。第5小節第2拍的滑音用中指，第3拍與第4拍則用無名指。

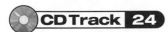

CD Track 24

Em7(9) — A7(13) — Em7(9) — A7(13)/E♭7(9) — D6(9) — B7(+5)/B7 —
Em7(9)/A7(13) — Dmaj7 Dmaj7(9)

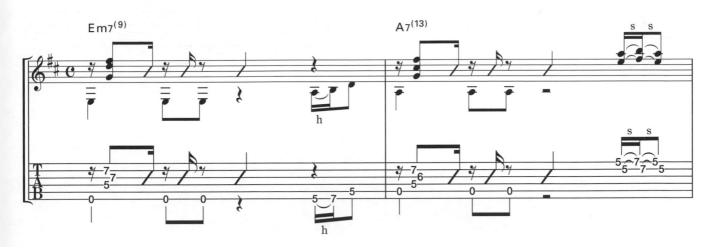

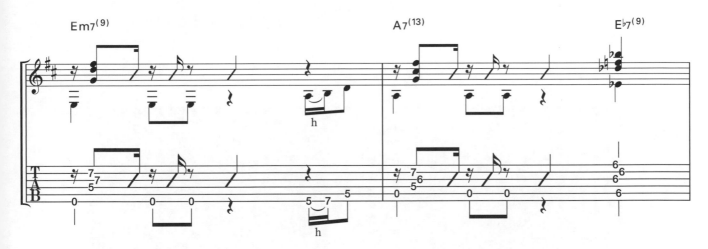

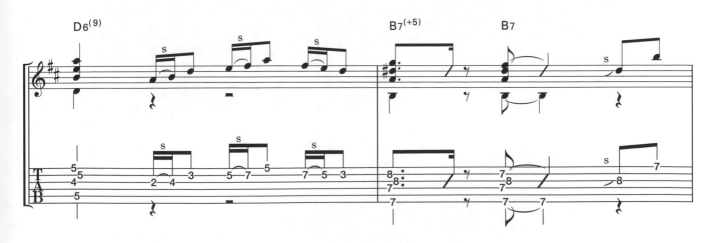

7
各式各樣的和弦模式練習

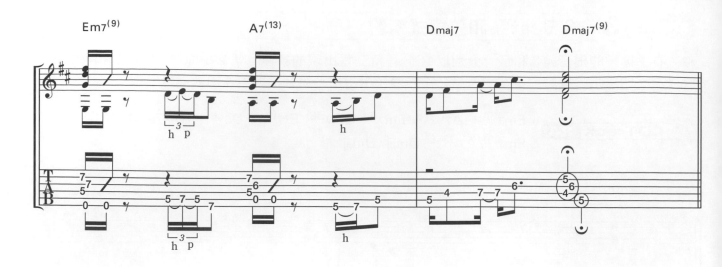

7 各式各樣的和弦模式練習

SECTION 7 ④ Funk系和弦模式練習

　　基本上這原是使用撥片來彈奏的樂句，使用指彈方式彈奏時，以右手的拇指與中指做出像撥片的 Down・Up 撥序。

　　第 4 小節第 3 拍反拍的三連音，要按壓 8 度音並以 16 分音符快速彈奏。第 7 小節則為 8 度音奏法的水平移動。

CDTrack 25　E7(9) _ _ _ _ _ _ _

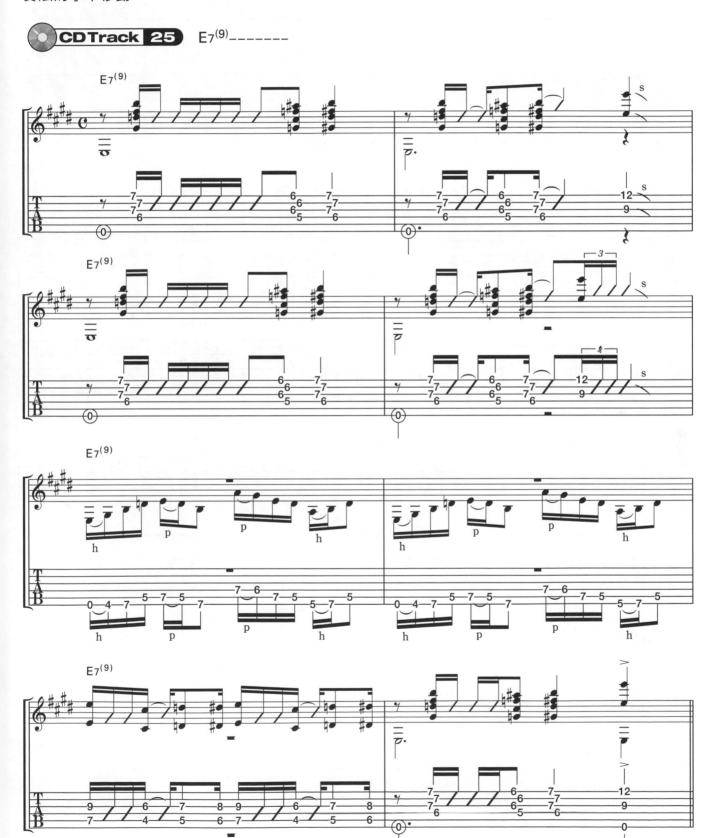

SECTION 8 ① 擊弦練習曲

使用右手拇指敲擊第5弦與第6弦附近，練習重點在於擊弦後還需快速地彈奏和音。第2小節第3拍則是用貝斯的Slap奏法來加強聲音的Attack。

CD Track 26 C – C – Am7 – Am7 – Fmaj7 – G7 – C – C/D(onC)

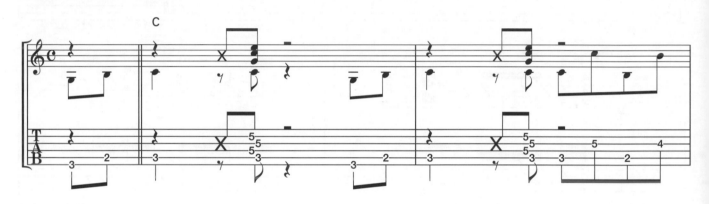

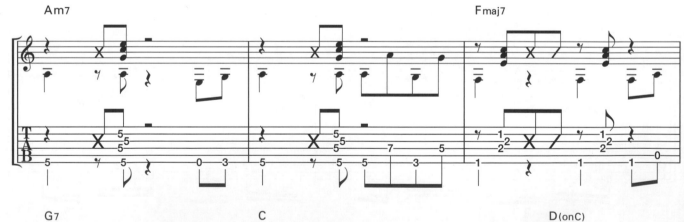

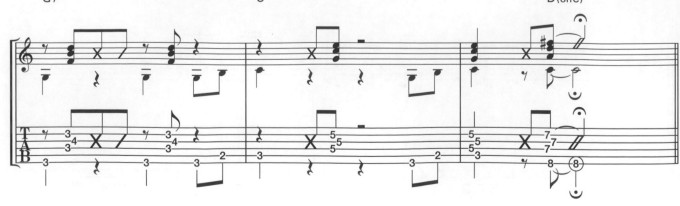

SECTION 8 ② 打板練習曲

響孔上方用右手拇指，下方則用中指 & 無名指來敲擊琴身，做出拉丁打擊樂（Latin Percussion）的聲響。

第 1 小節第 3 拍為同時敲擊，第 6 小節開始則是交互敲擊。打板時要注意別落拍了。

CD Track 27 Amaj7 — Bm7 — Amaj7 — Bm7 — A / G — F / G — A / Amaj7

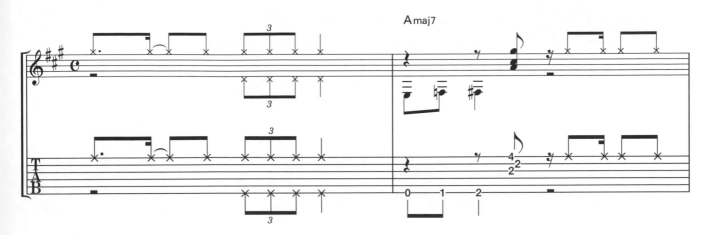

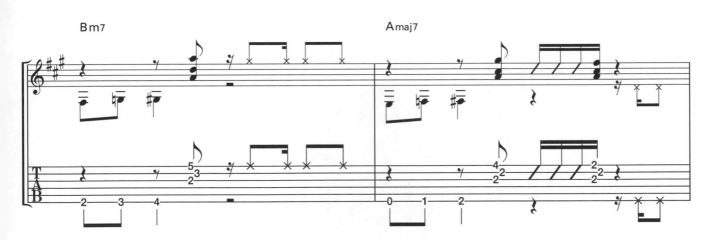

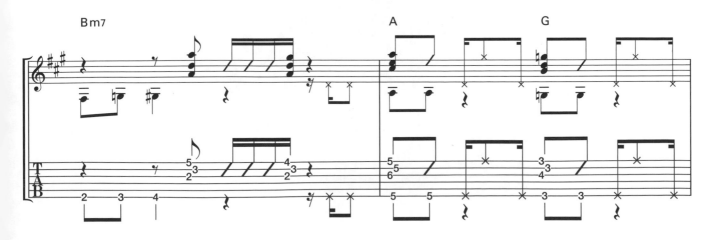

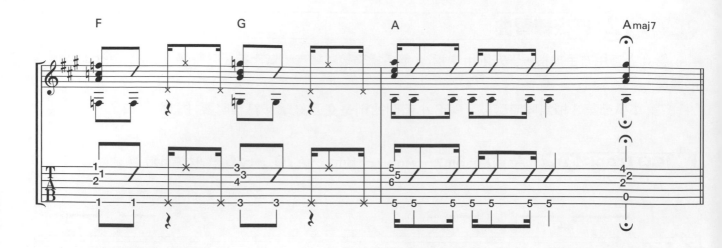

8
敲擊奏法

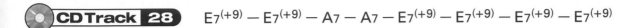

SECTION 8 ③ 點弦練習曲

以右手食指來點弦奏出音符，音高會隨著點擊的音格有所變化。第 2 小節要先壓好第 6 弦第 7 格，再於第 12 格處的點弦後，用勾弦的感覺去帶出來。

CD Track 28　E7(+9) — E7(+9) — A7 — A7 — E7(+9) — E7(+9) — E7(+9) — E7(+9)

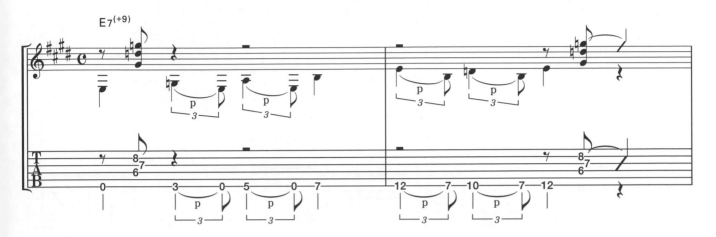

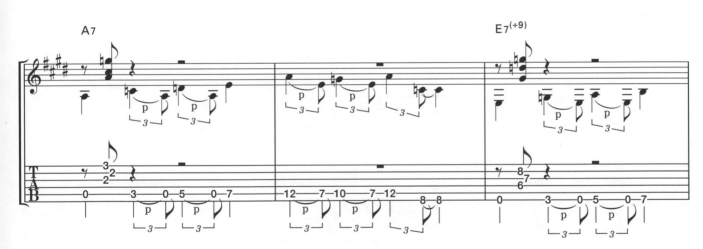

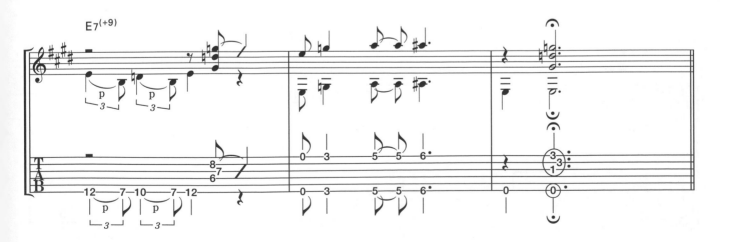

SECTION8 ④ 佛朗明哥風敲擊奏法練習曲

　　第1小節第1拍反拍的三連音，要用食指與中指的指甲，交替敲擊響孔下方防刮板。第2拍反拍時再迅速地做出上刷。第6小節的悶音要在右手手掌壓住弦的狀態下，用拇指去彈奏。第8小節第2拍則是使用右手手指去敲擊琴弦做出聲響。

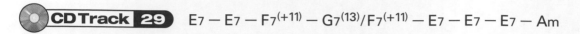

CD Track 29　E7 — E7 — F7(+11) — G7(13)/F7(+11) — E7 — E7 — E7 — Am

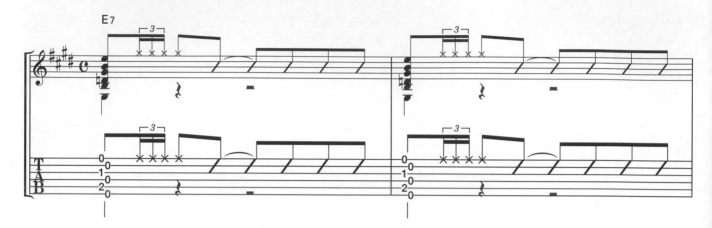

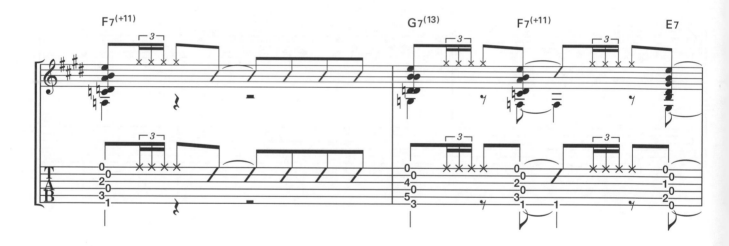

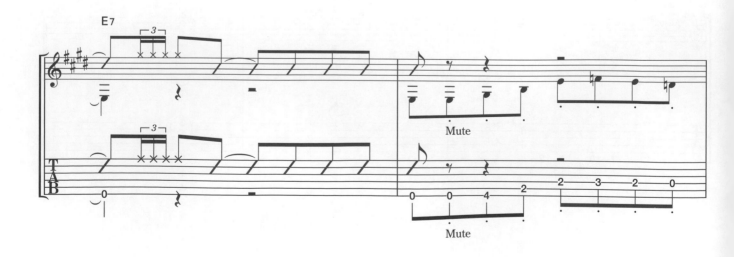

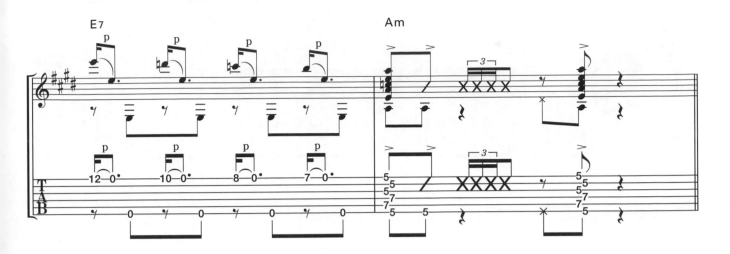

● Section 9

用五聲音階來練習即興

PENTATONIC SCALE IMPROVISATION

CD Track 30 五聲音階是由 5 個音構成的音階。

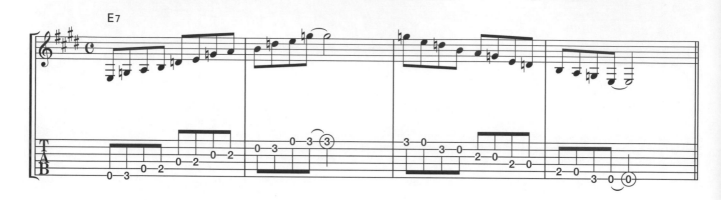

CD Track 31 為了演奏藍調的即興而加入♭5 的音。

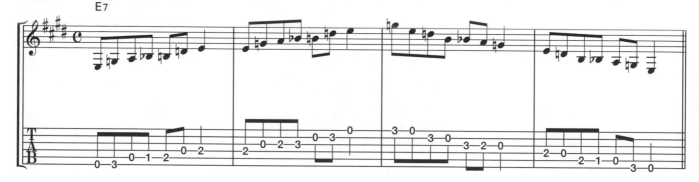

CD Track 32 此為 E7 和弦下的藍調即興樂句。

E7 藍調樂句 ①

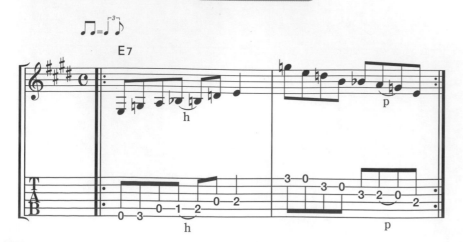

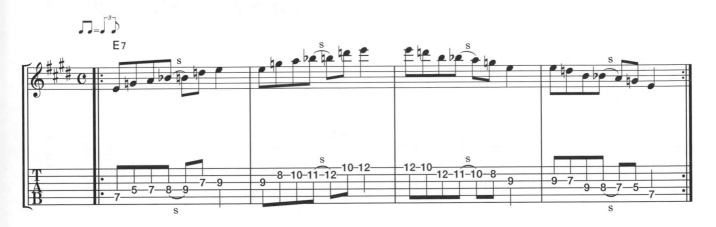

9

用五聲音階來練習即興

SECTION9 ① 練習曲「E7 Shuffle Blues」的24小節背景伴奏

此處為 Shuffle 節奏的背景伴奏練習。指彈時用右手拇指彈奏低音弦，反拍則用食指、中指、無名指來彈奏和音。

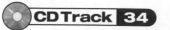 **CD Track 34** 也藉此背景伴奏來練習藍調即興。

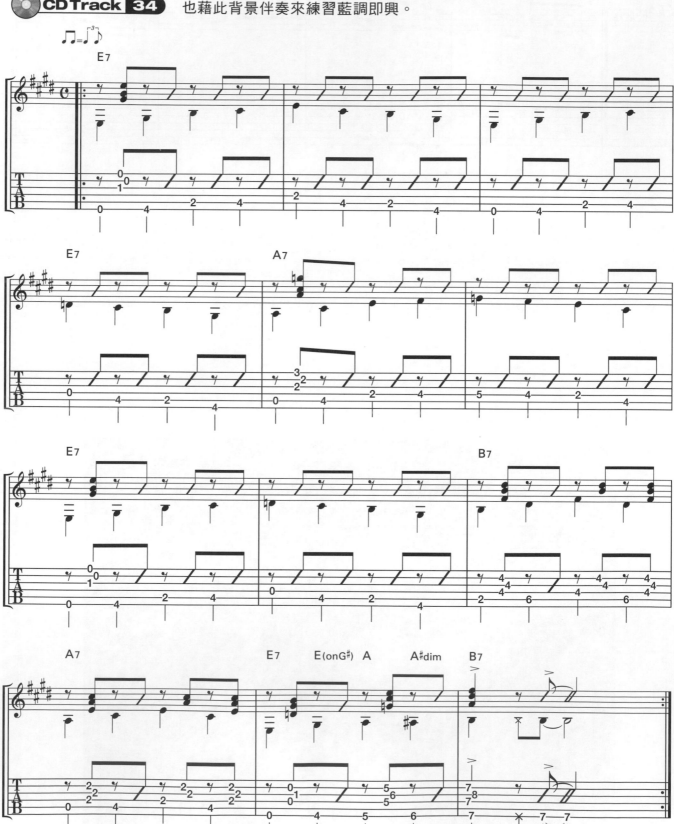

練習曲「E7 Shuffle Blues」獨奏風格24小節

此為加入和弦根音與和音的獨奏即興練習。

A 的基本編寫（彈奏）概念為：和弦小三音至大三音的捶弦樂句。

B 開始後則為加入五聲音階與5音的即興樂句，其中運用了大量勾弦、捶弦和滑音等技法。

CD Track 35

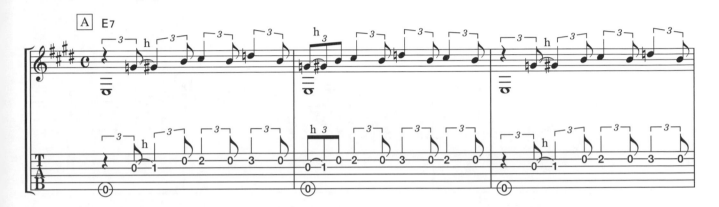

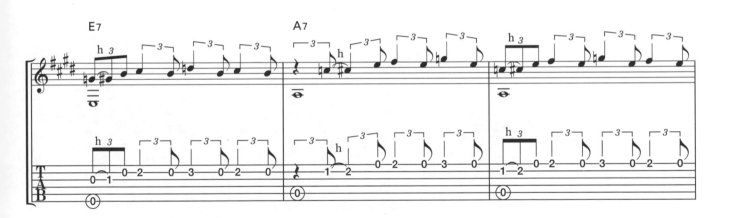

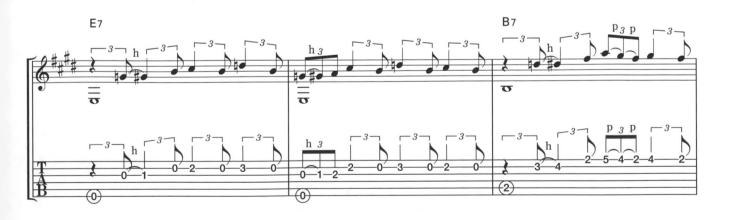

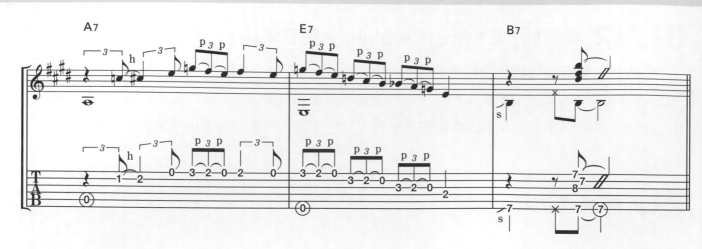

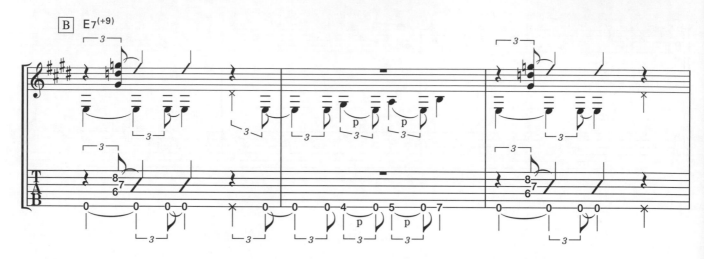

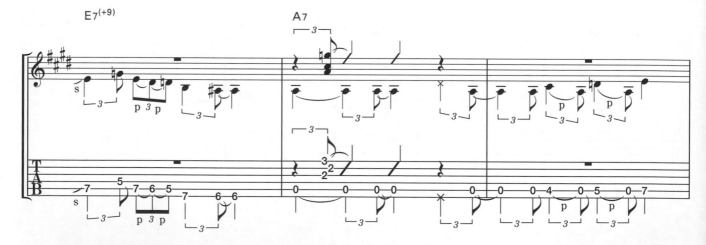

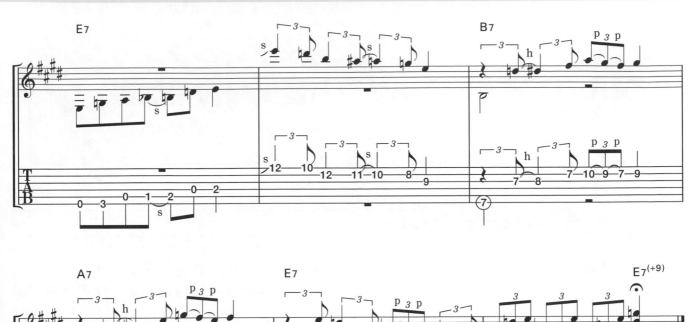

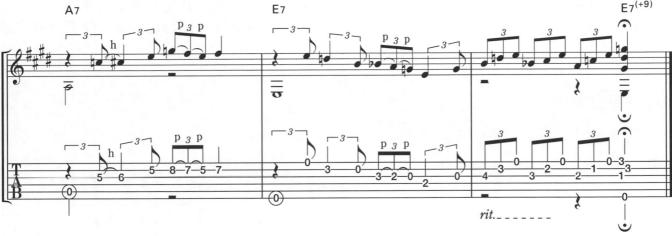

SECTION
10
● Section 10
用大調&小調五聲音階來練習即興
IMPROVISATION USING THE MAJOR AND MINOR PENTATONIC SCALE

🎼 **練習曲** 「Amazing Grace」

筆著將這首經典的3拍子樂曲改編成了福音（Gospel）風格。首先是伴奏的部份，指彈時用右手拇指彈奏低音弦，反拍則用食指、中指、無名指來彈奏和音。也藉此背景伴奏來練習即興樂句吧！

💿 **CD Track 36**

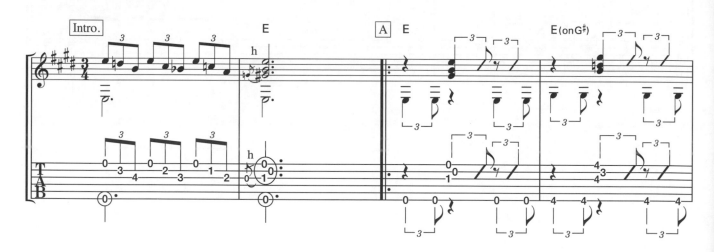

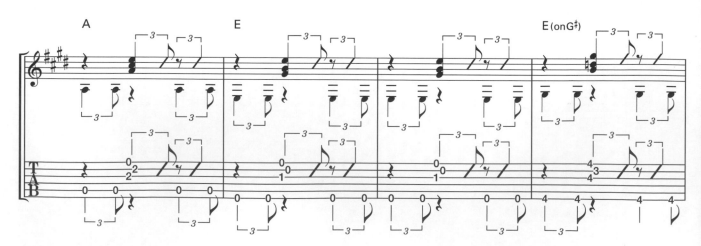

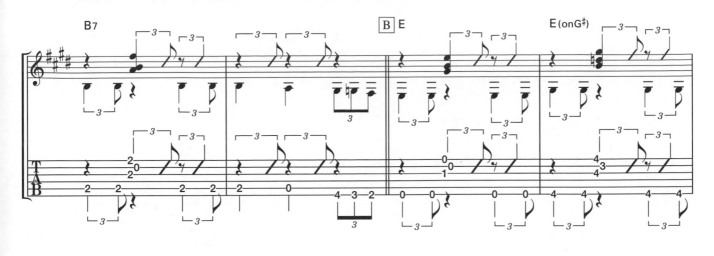

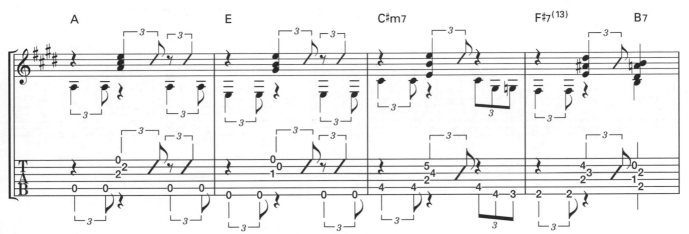

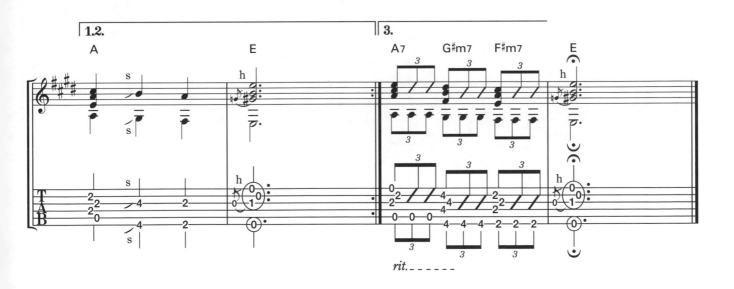

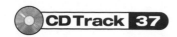

Amazing Grace

「Amazing Grace」的獨奏即興練習

Ⓐ 以伴奏為底再加上旋律，Ⓑ 開始後則是即興。

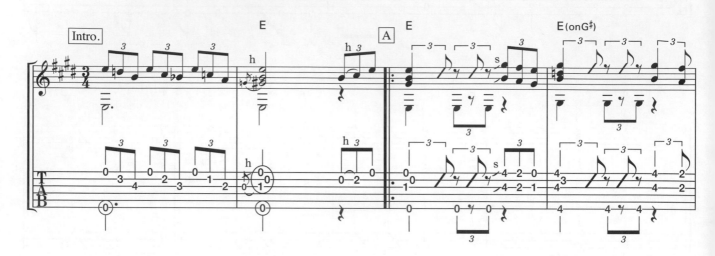

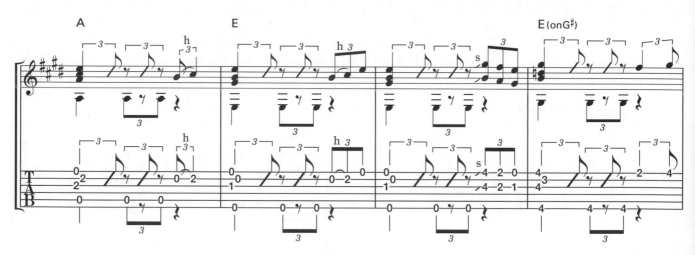

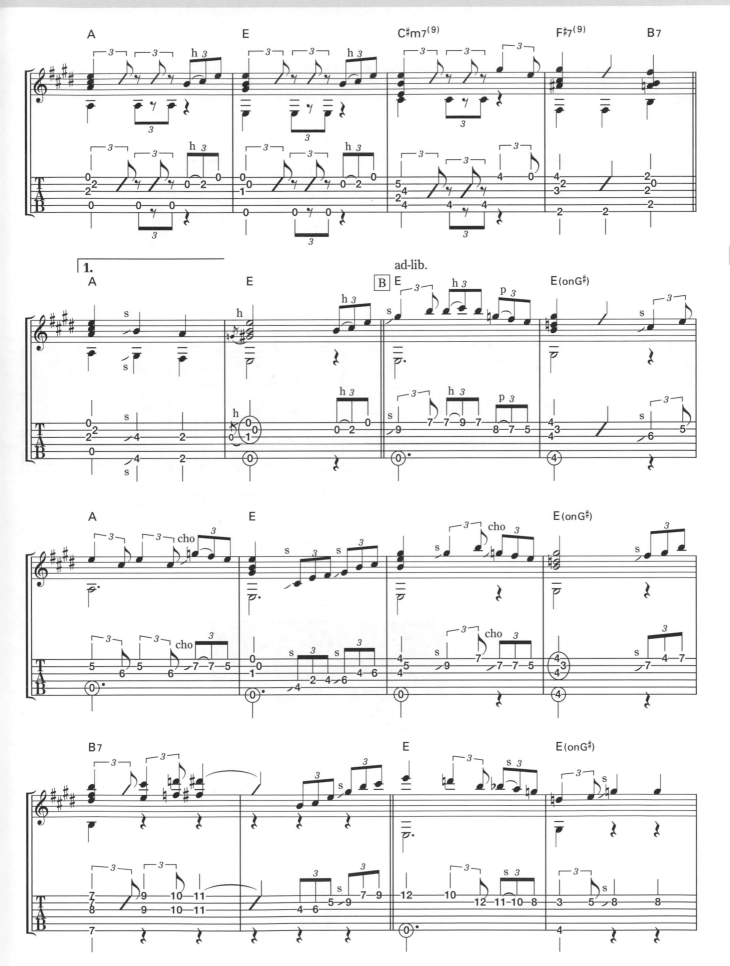

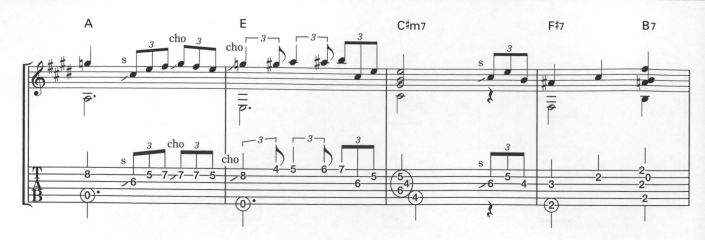

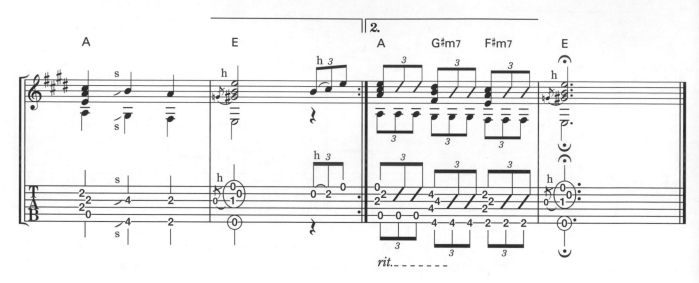

用大調&小調五聲音階來練習即興

練習曲　Stevie Wonder「Isn't She Lovely?」

藉 Stevie Wonder 的名曲「Isn't She Lovely?」來練習即興。

首先是伴奏的部份，指彈時用右手拇指彈奏低音弦，反拍則用食指、中指、無名指來彈奏和音。

第 3 小節的著名 Riff 使用了大調五聲音階。請讀者也藉此背景伴奏來練習即興樂句吧！

CD Track 38

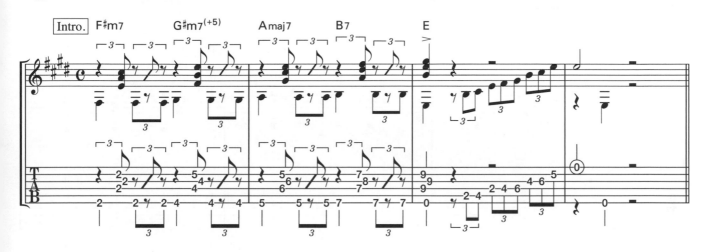

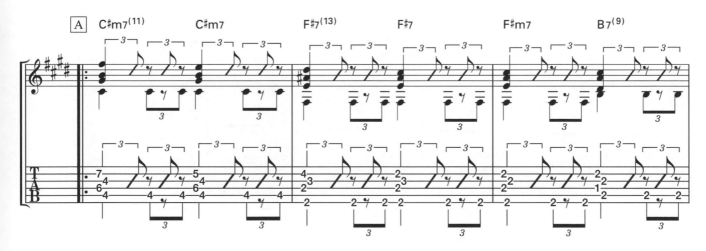

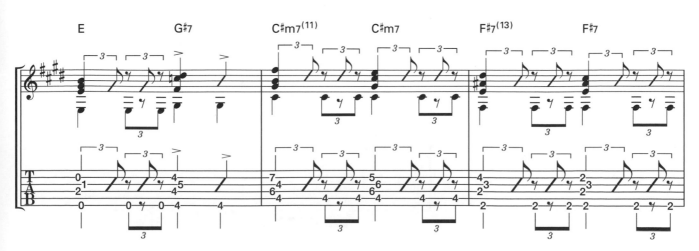

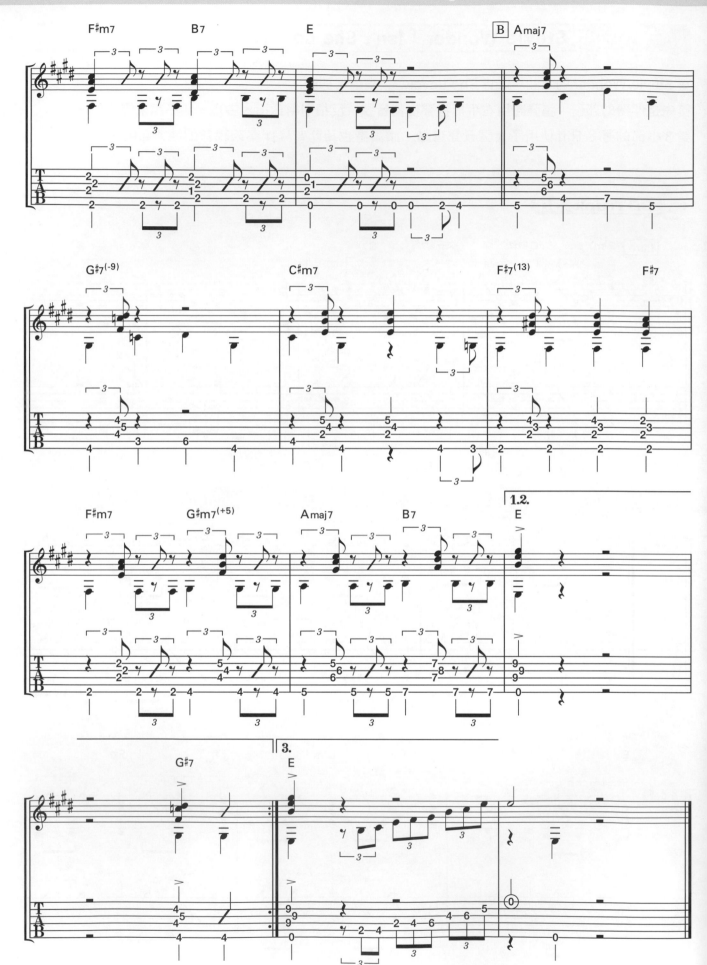

用大調&小調五聲音階來練習即興

10

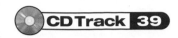

Isn't She Lovely ?

Words & Music by Stevie Wonder

「Isn't She Lovely?」的即興練習

請配合背景伴奏來練習此即興樂句。

A 和 B 為旋律部份，C 和 D 則為即興部份。C 的前半兩小節為 C# 小調五聲音階 (C# Minor Pentatonic Scale)，後半的最愛 2 小節則為 E 的大調五聲音階。D 開始後則為加入和弦琶音的即興範例。

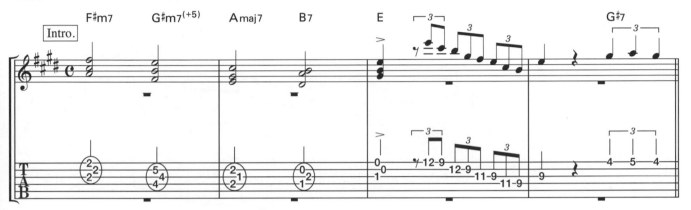

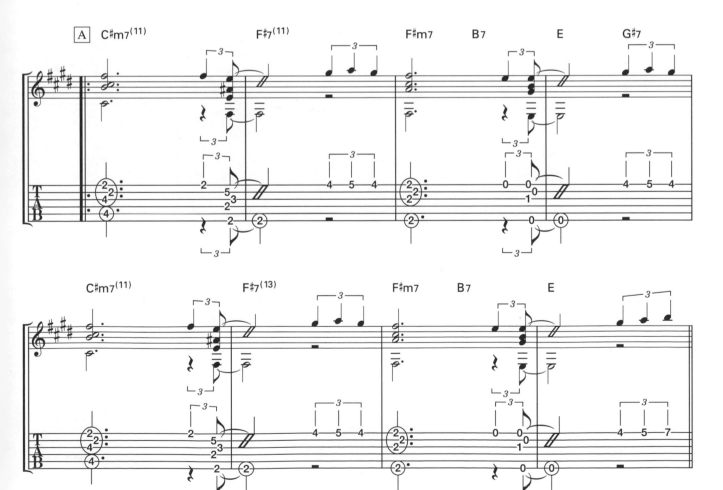

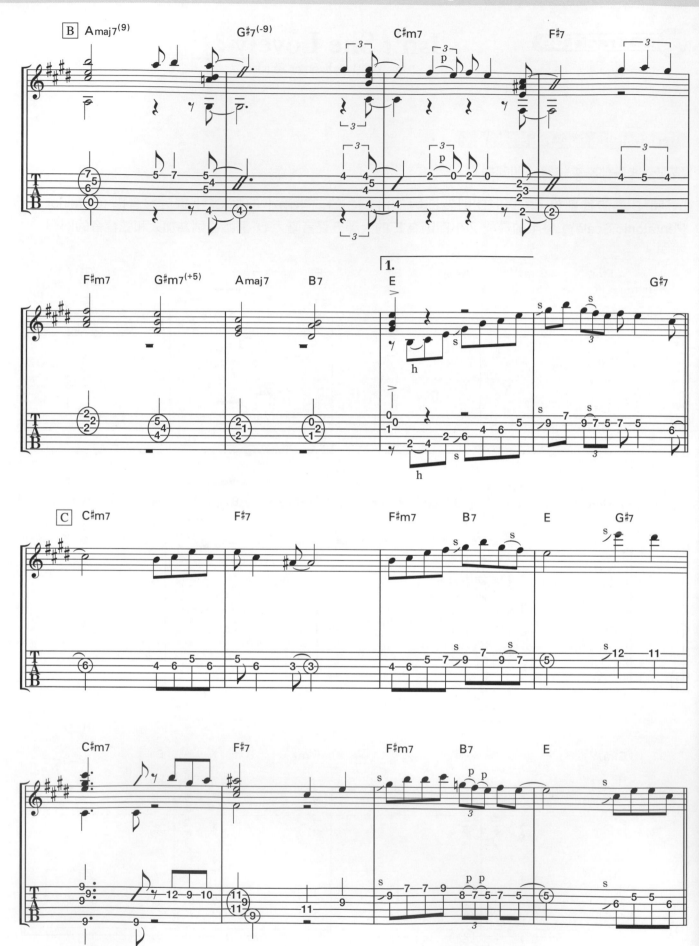

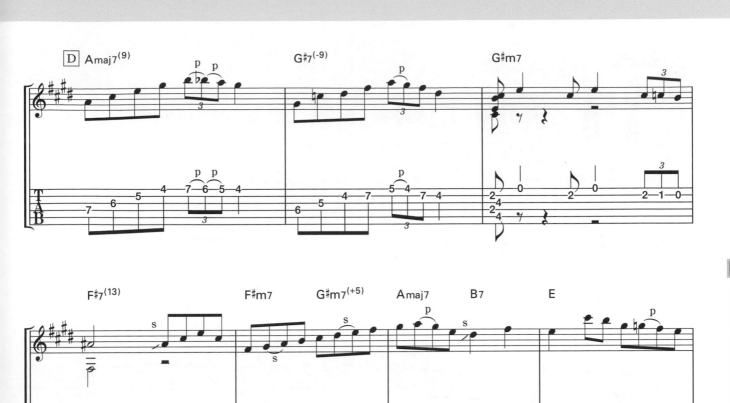

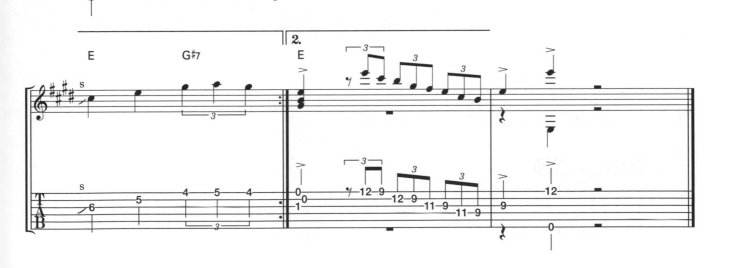

SECTION 11 ● Section 11

用爵士和弦來練習藍調即興

IMPROVISATION OF BLUES WITH JAZZ CHORD

SECTION 11 ① G7 小調五聲音階 (+♭5th)(1)

CD Track 40

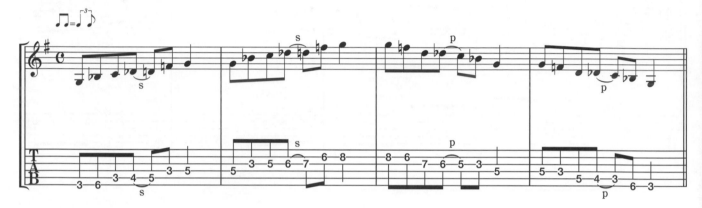

SECTION 11 ② G7 小調五聲音階 (+♭5th)(2)

CD Track 41

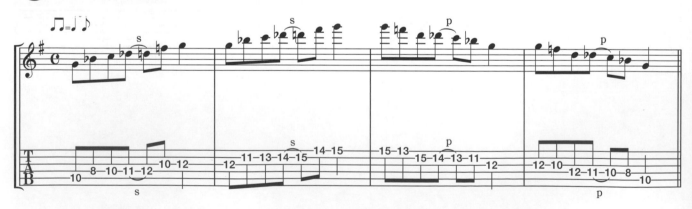

SECTION 11 ③ 在小調五聲音階中追加大三音（在此為B）的即興音階

CD Track 42

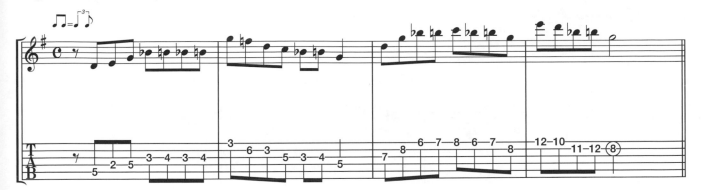

SECTION 11 ④ Am7-D7-G 二五和弦進行的即興音階（1）

CD Track 43

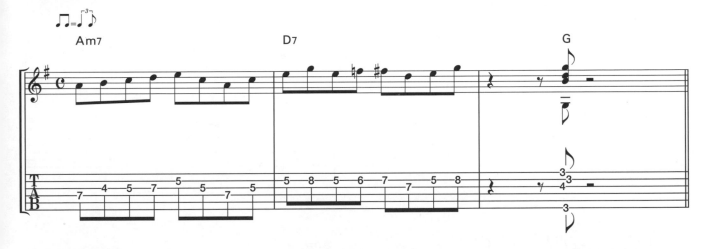

SECTION 11 ⑤ Am7-D7-G 二五和弦進行的即興音階（2）

CD Track 44

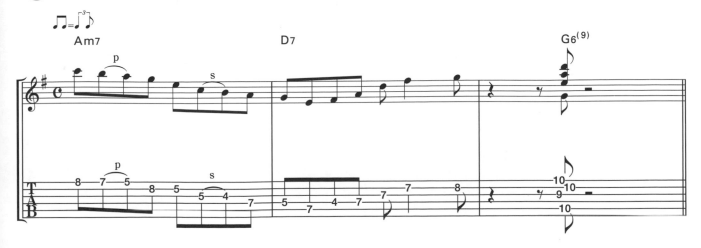

此為12小節的Walking Bass藍調練習。指彈時基本上是以拇指來彈奏低音弦。藉此背景伴奏來練習即興樂句吧！

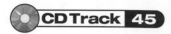

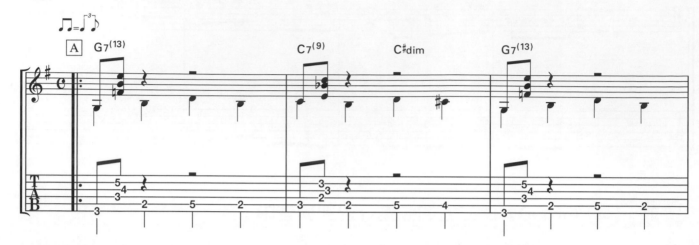

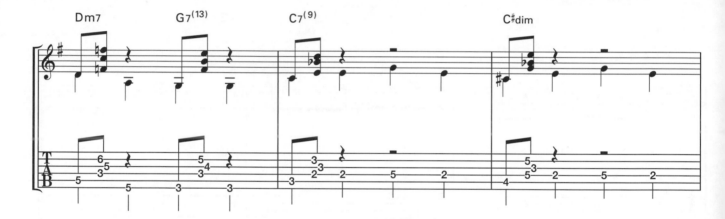

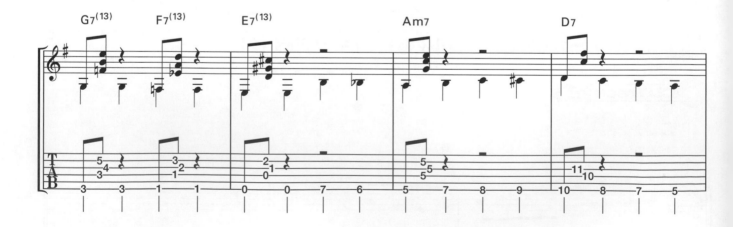

11
用爵士和弦來練習藍調即興

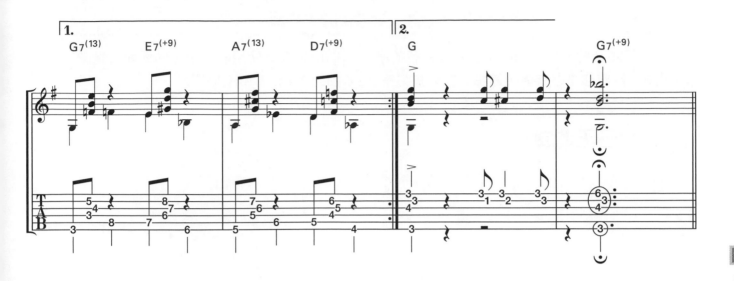

🎼 練習曲 「G7 爵士和弦藍調」獨奏即興練習

Ⓐ為加了♭5音的五聲音階與二五和弦進行的樂句。Ⓑ開始則為使用和弦變化的即興獨奏。
若想讓演奏聽起來帶有爵士節拍，就要抓好第2、4拍的After Beat去彈奏。

💿 **CD Track 46**

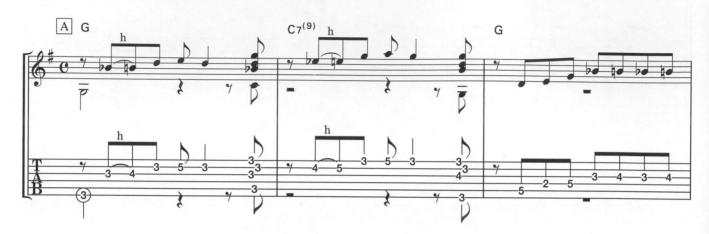

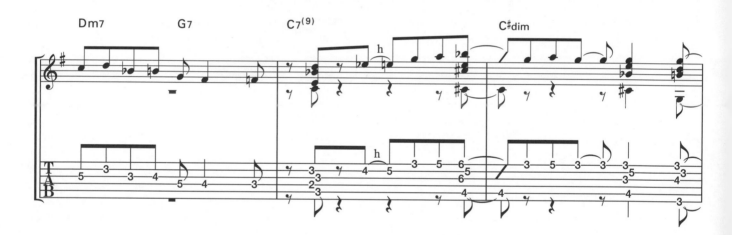

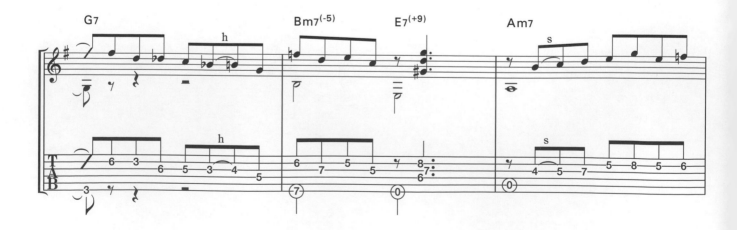

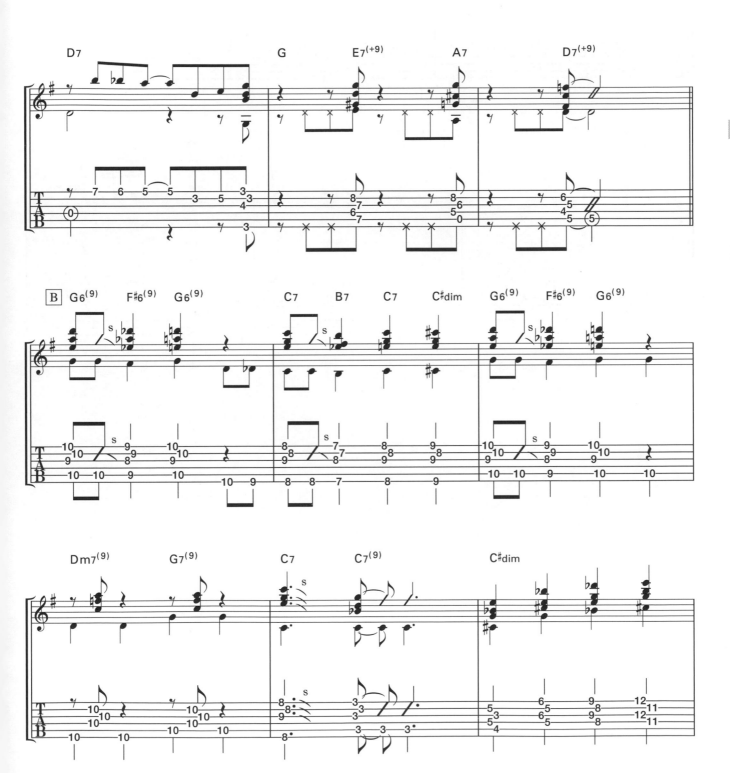

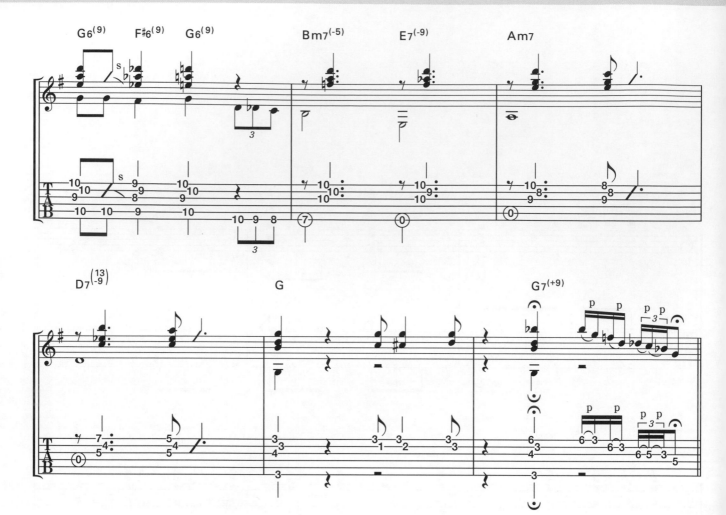

用調式音階來練習即興①

IMPROVISATION USING THE MODE-SCALE ACT. 1

教會調式（Church Mode）共有 7 種。

> **7 個調式音階一覽表**

① C Ionian

Cmaj7

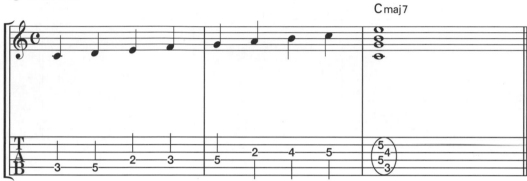

② D Dorian

Dm7

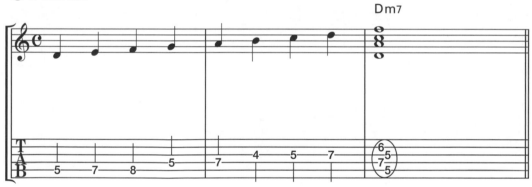

③ E Phrygian

Em7

④ F Lydian

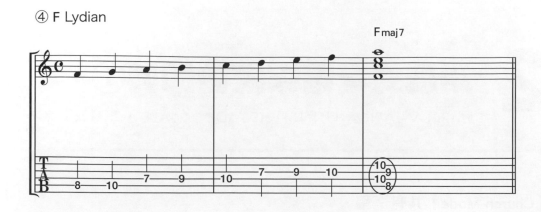

⑤ G Mixo-Lydian

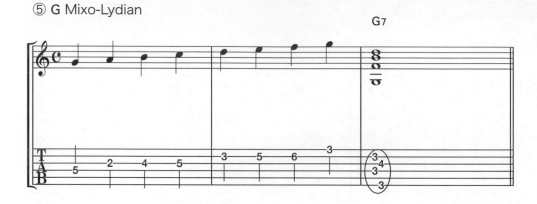

⑥ A Aeolian

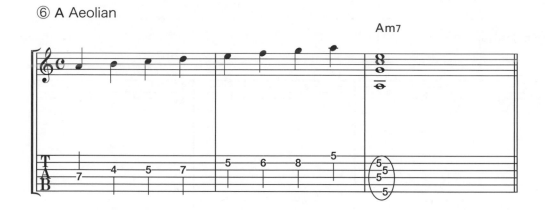

⑦ B Locrian

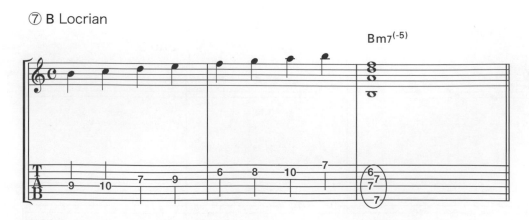

彈完各個音階以後，好好確認其後所對應的和弦指型吧！

Ionian 就是**大調音階**（Major Scale）。

Aeolian 就是**小調音階**（Minor Scale）。

Dorian Scale 也可視為是 Natural Minor Scale 的第六音加上♯記號的音階。

練習曲「Mas Que Nada」（Key＝**Em**）即是在 **Em7** 上使用 Dorian Scale 的範例。

在 Em7 上使用 Dorian Scale

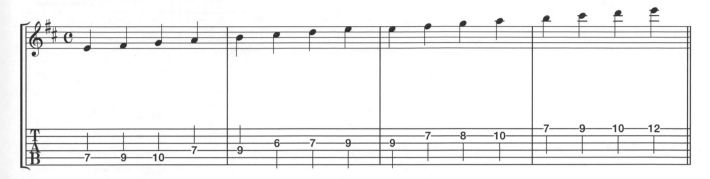

藉 Em7－A7 的背景伴奏來練習 Dorian Scale 的即興。

Ａ 為Dorian Scale 的單音獨奏，Ｂ 開始則為八度音奏法的獨奏。

CD Track 47 Em7 － A7

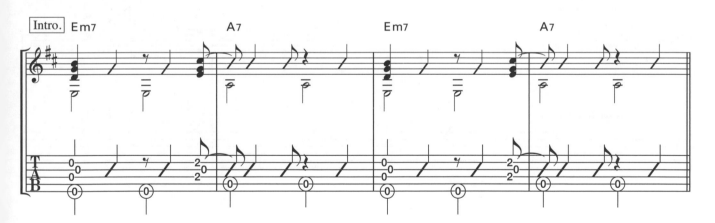

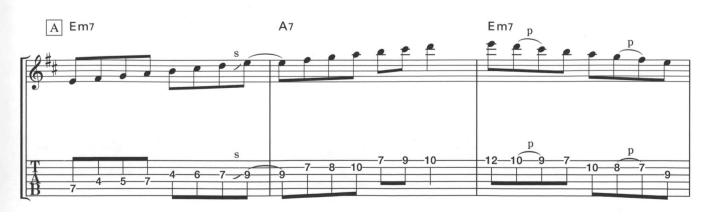

12

用調式音階來練習即興 ①

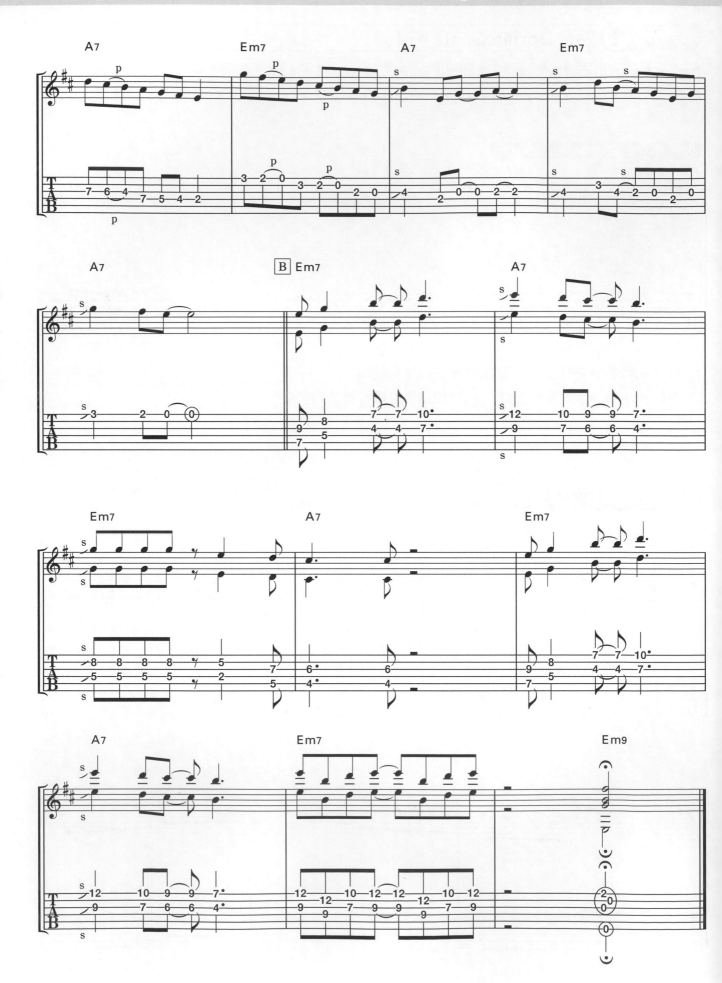

此為Jorge Ben之曲，後經 Sérgio Santos Mendes 之手而風行全世界的著名巴薩諾瓦曲。

A B C 為旋律的部份，D 開始則為E Dorian Scale 即興樂句。E 是以第1弦與第6弦的2八度音奏法（16度音奏法），在音格上做水平移動。

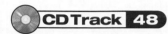

Mas Que Nada

Words & Music by Jorge Ben / English lyrics by Norman Gimbel

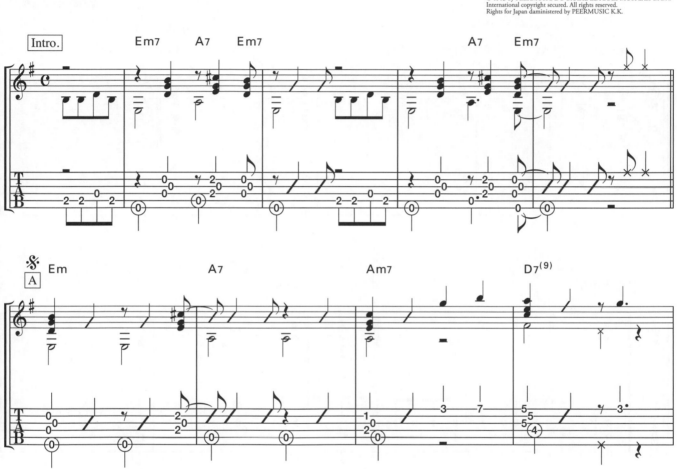

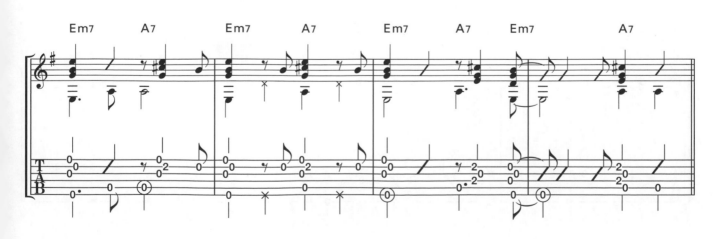

12 用調式音階來練習即興①

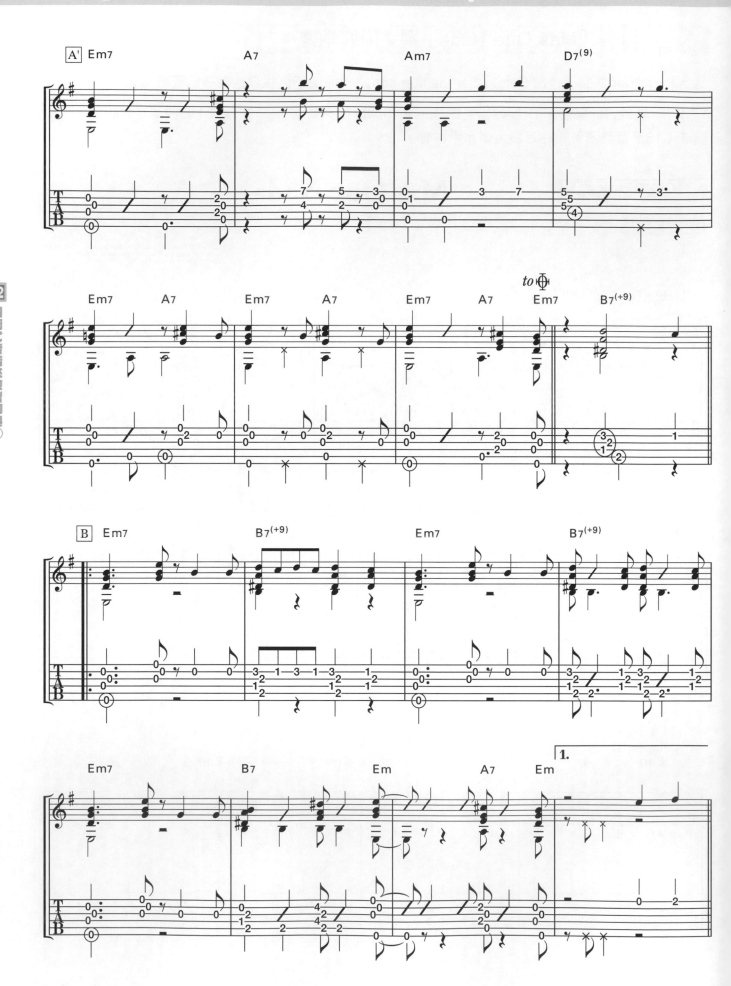

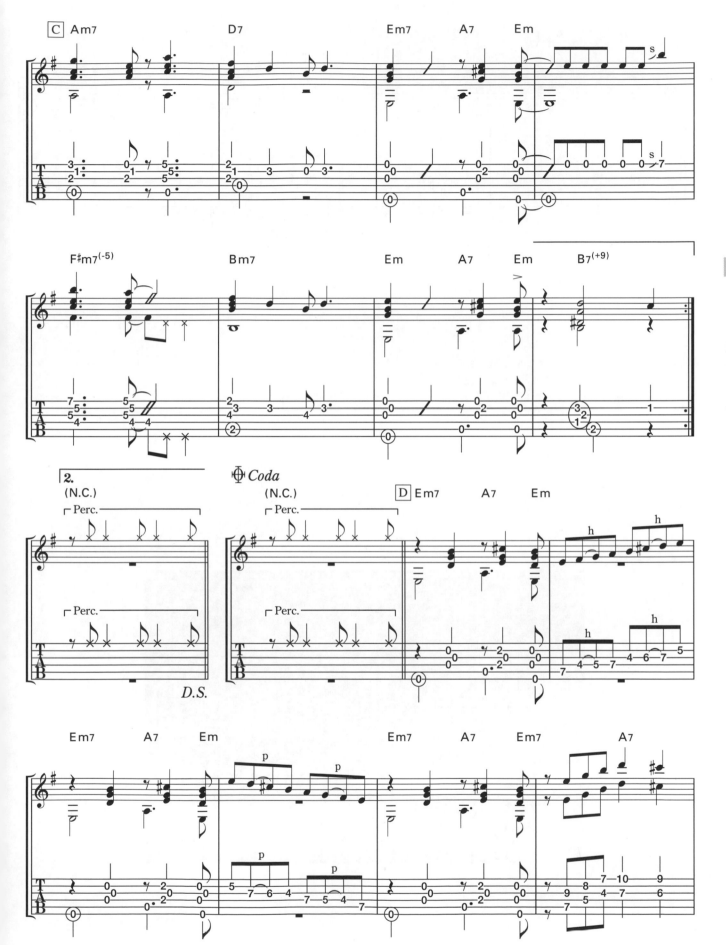

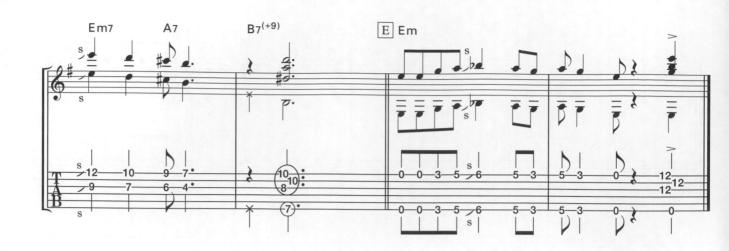

用調式音階來練習即興②

IMPROVISATION USING THE MODE-SCALE ACT. 2

熟習 Lydian Scale 吧！

Lydian Scale 可視為是大調音階的 4th 音加上 ♯ 記號的音階。

Lydian 7th Scale 為將 7th 音加上 ♭ 記號的音階。

練習曲「Take the A Train」〈Key G〉即使用了 C Lydian Scale 與 A Lydian 7th Scale。

IV 為 Lydian Scale

C Lydian Scale

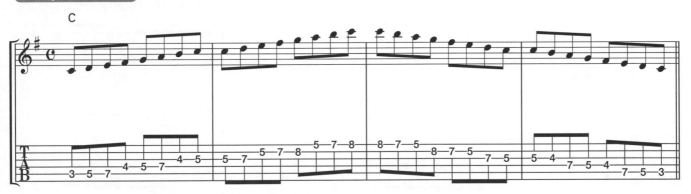

II₇ 為 Lydian 7th Scale

A Lydian 7th Scale

87

練習曲 「Take the 'A' Train」

CD Track 49 「Take the 'A' Train」所使用的音階一覽

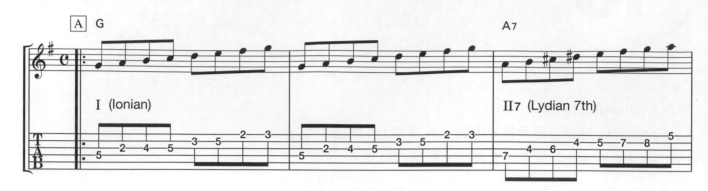

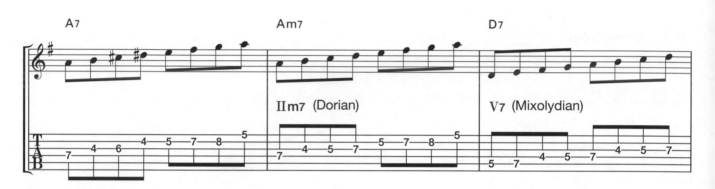

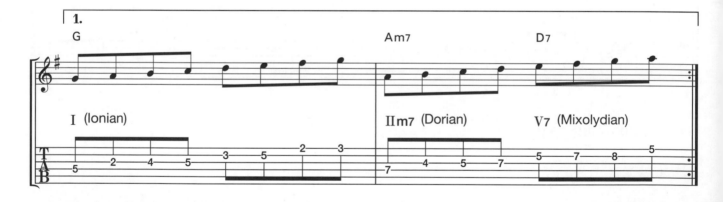

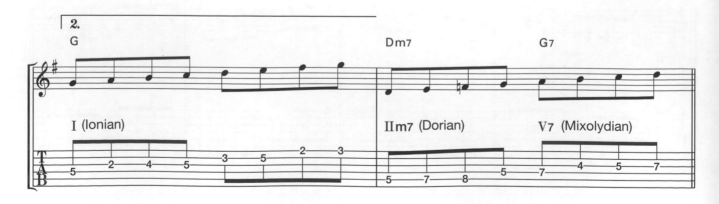

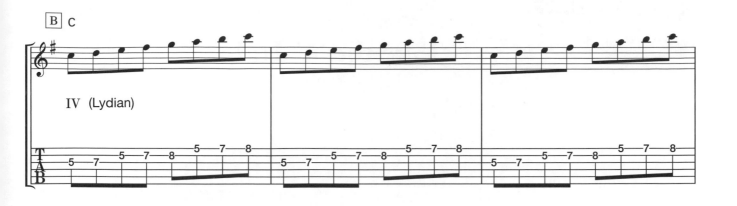

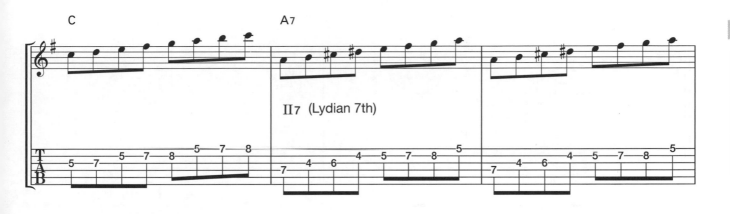

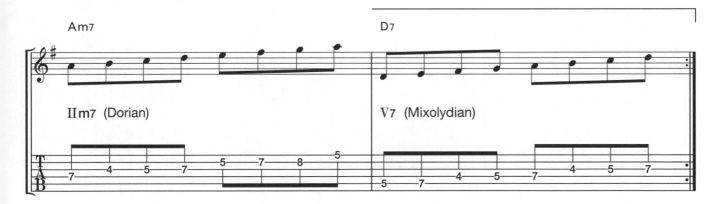

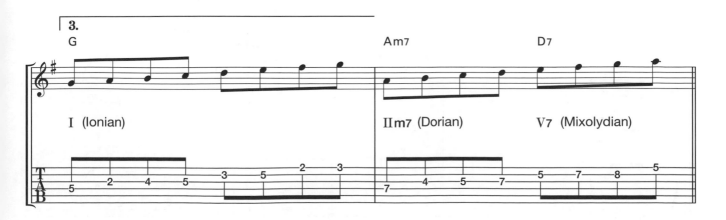

Take the 'A' Train

by Billy Strayhorn

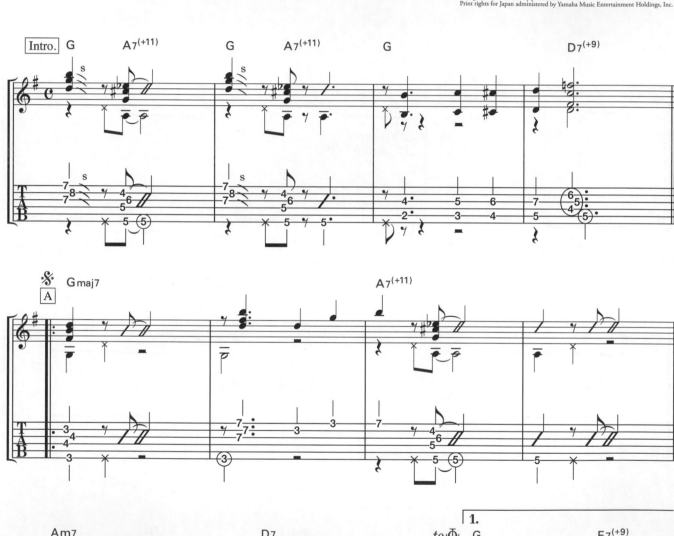

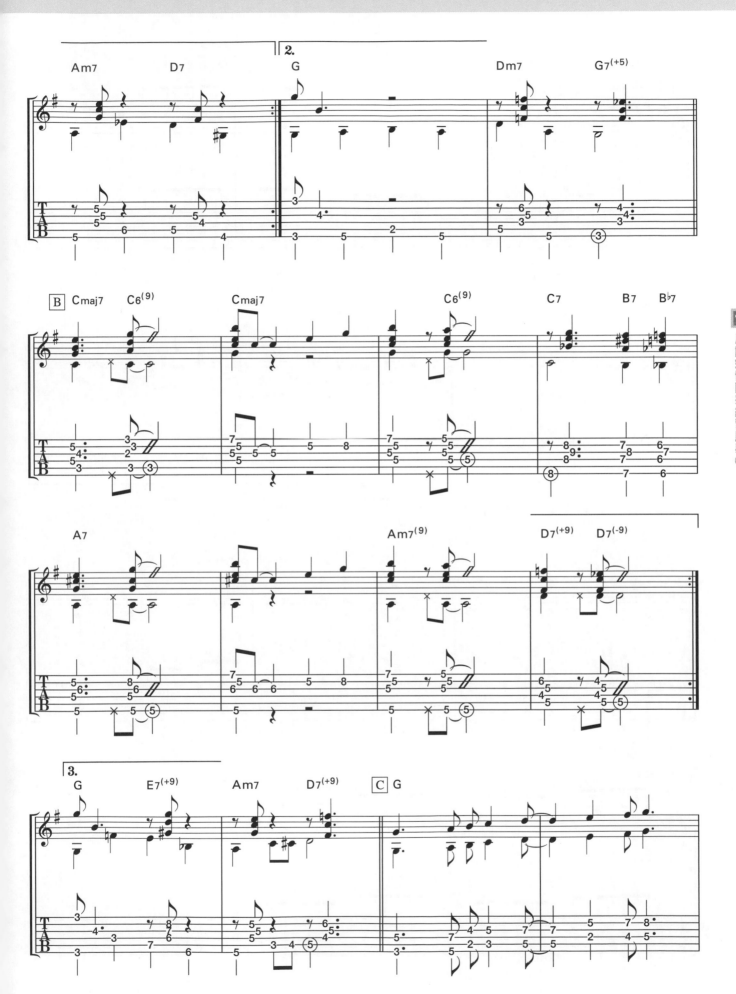

13
用調式音階來練習即興②

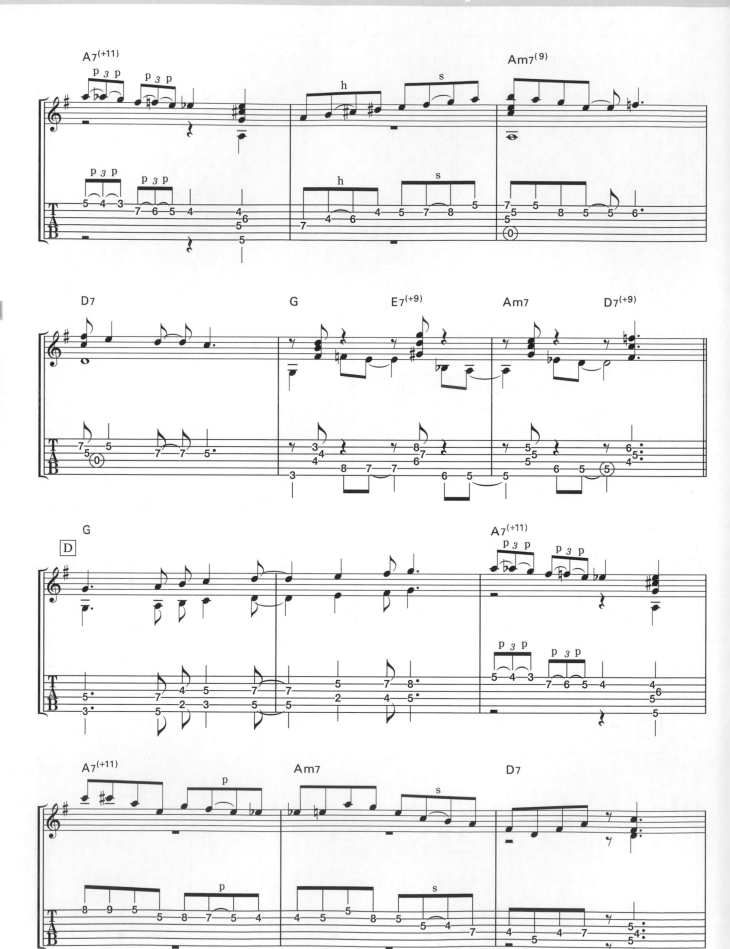

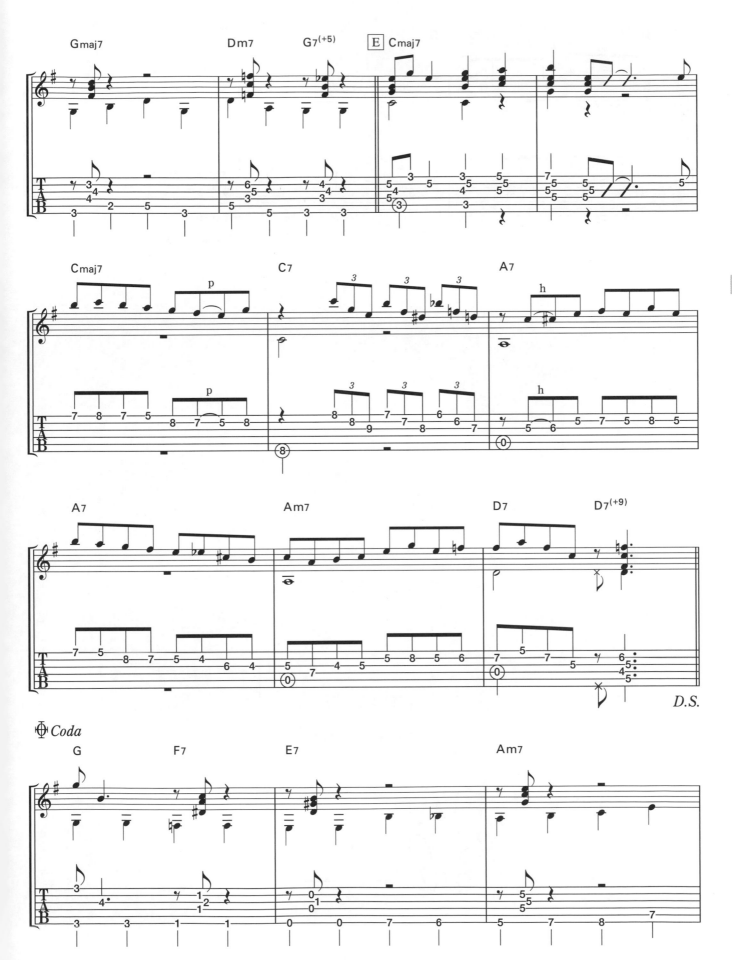

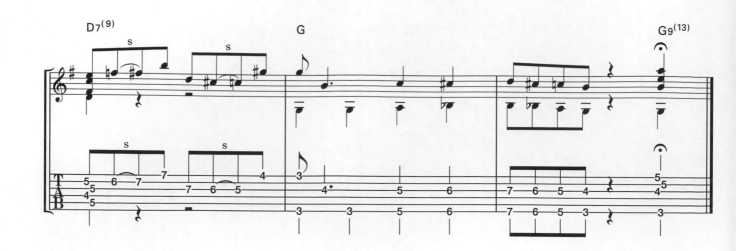

SECTION 14

● Section 14

用爵士和弦為旋律加上和音

HARMONIZE THE MELODY IN JAZZ CHORD

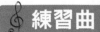 練習曲 「Fly Me to the Moon」(Key C)

 SECTION 14 **1** 用八度音奏法來練習

🔘 **CD Track 51**

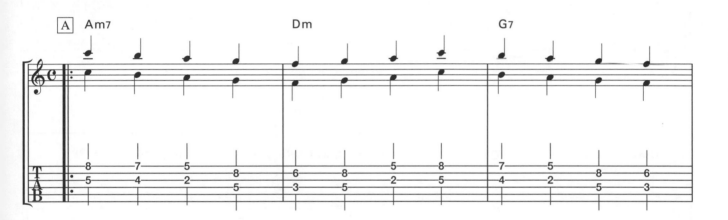

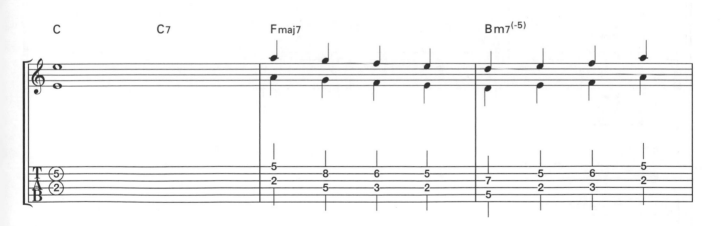

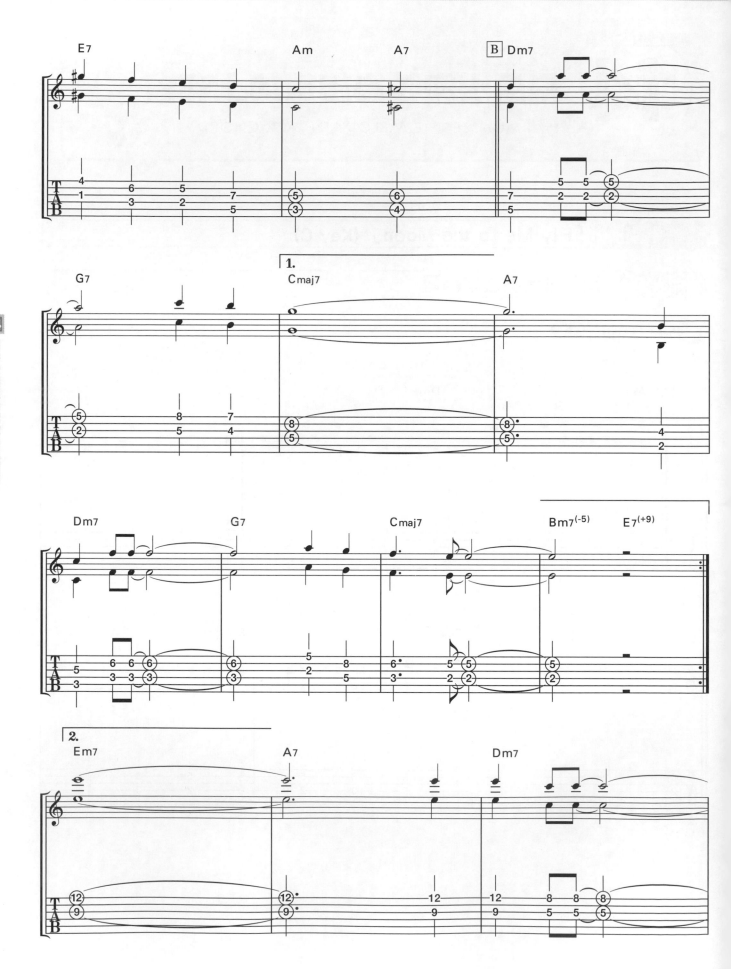

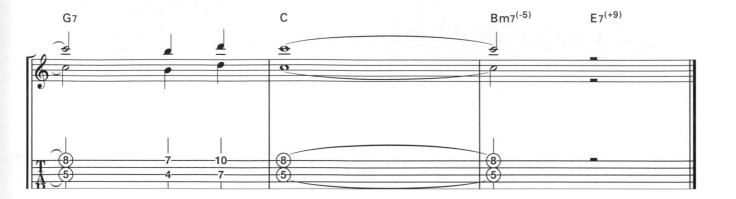

SECTION 14 ② 爵士和弦的和音練習

CD Track 52

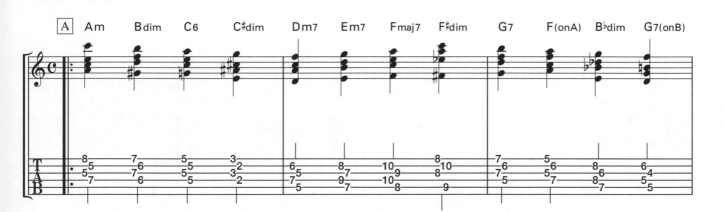

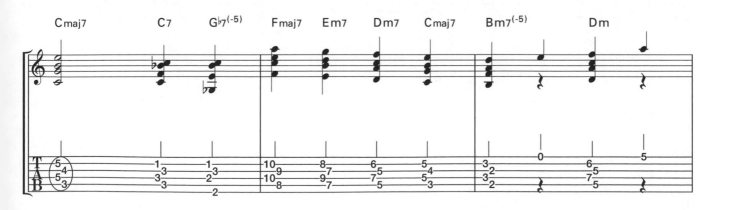

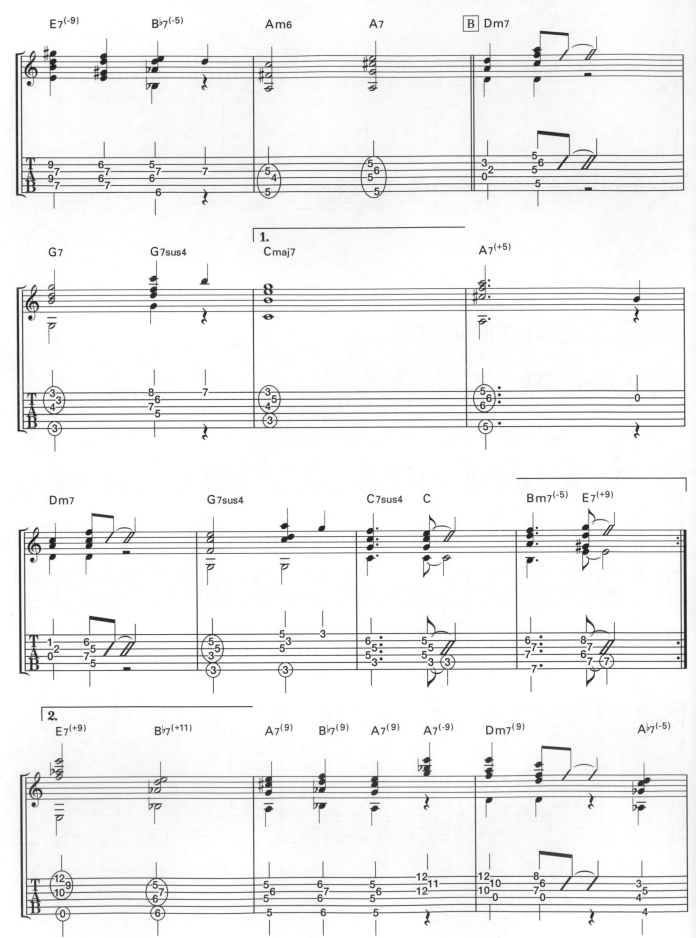

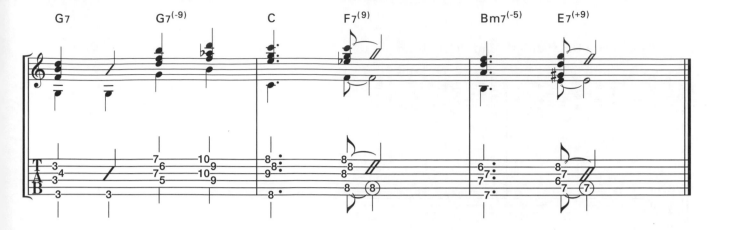

SECTION 14 ③ 加入 Walking Bass 來練習

CD Track 53

Fly Me To The Moon

Words & Music by Bart Howard

C 開始後也會出現模仿旋律的即興獨奏。

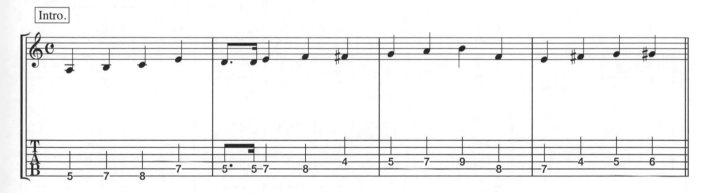

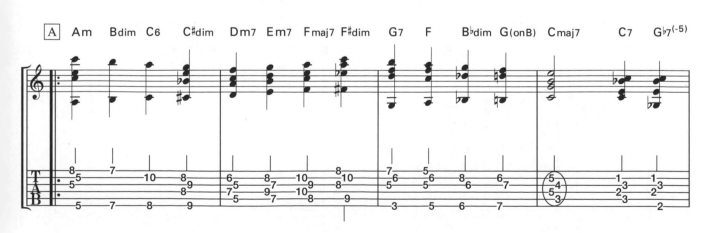

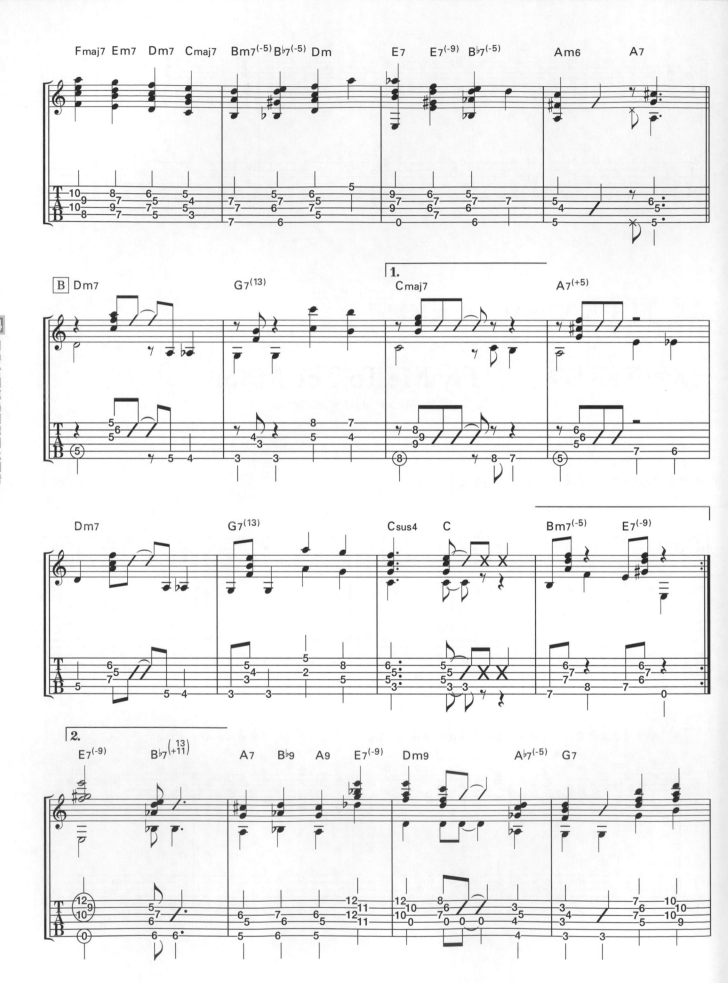

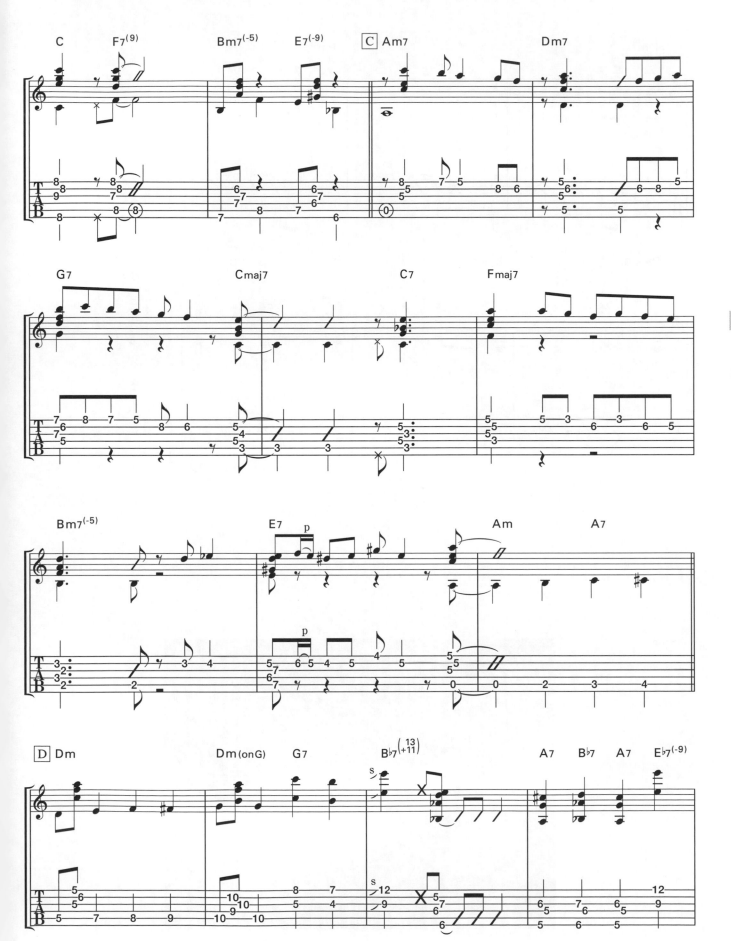

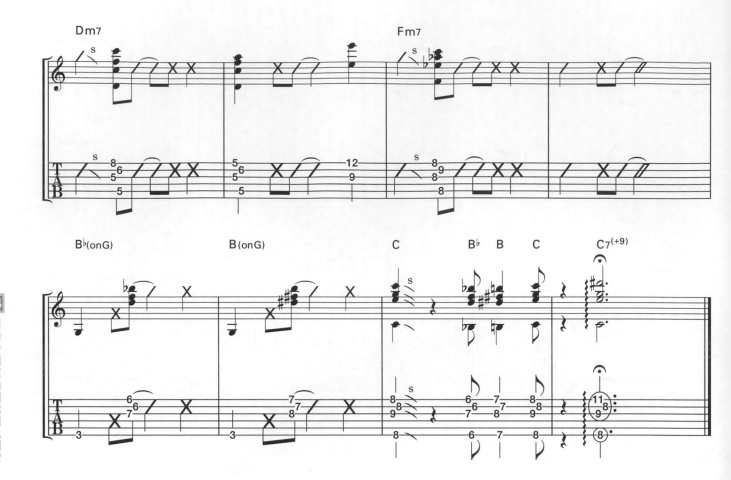

14
用爵士和弦為旋律加上和音

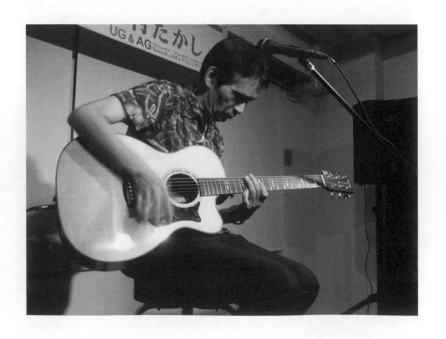

Available Note Scale

AVAILABLE NOTE SCALE

Available Note Scale：除了 7 個調式音階之外，還有下列音階可供使用。

音階一覽表

1. F Lydian 7th Scale

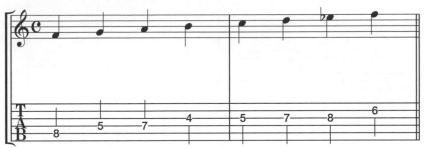

2. G Altered Dominant Scale

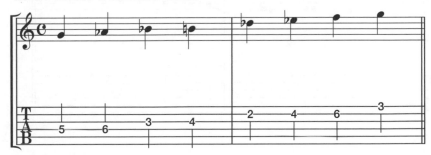

3. A Harmonic Minor Scale Perfect 5th Below Scale

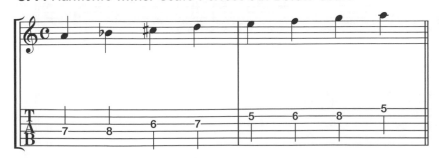

4. C 全音音階（Whole Tone Scale）

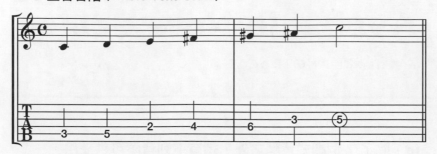

5. C 減音階（Diminished Scale）

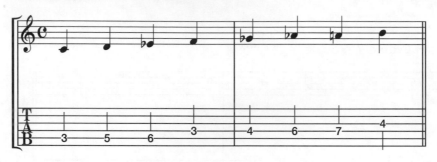

6. C 聯合減音階（Combination of Diminished Scale）

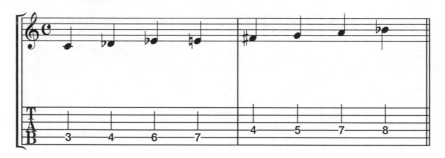

7. C Tonic Minor Scale（自然小調音階 Natural Minor Scale）

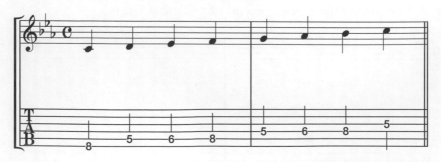

8. C 和聲小調音階（Harmonic Minor Scale）

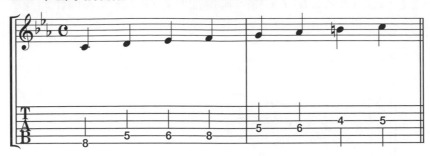

9. C 旋律小調音階（Melodic Minor Scale）

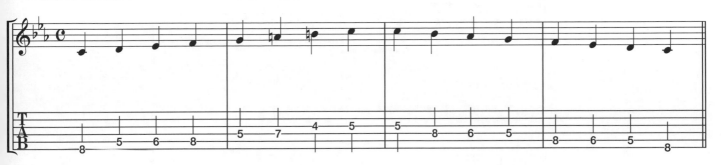

SECTION 15 ① 熟習 Harmonic Minor P5 ↓（Perfect 5th Below Scale）吧！

練習曲「Spain」（Key **Bm**）即使用了 **G** Lydian Scale 與 **F♯** Harmonic Minor P5 ↓。

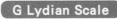

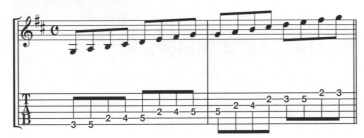

F♯7 Harmonic Minor P5 ↓ 是從 **Bm** 和聲小調音階的降五音開始（以 ♭5th 為主音）排列的音階。

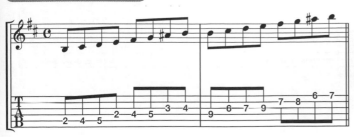

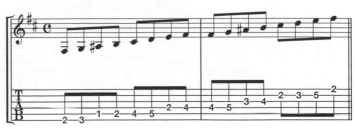

SECTION 15 ② 熟習 Altered Scale 吧！

Altered Scale 是在七和弦（1 & 3 & ♭7）中，再追加 9 & ♯9 & ♯11 & ♭13 而成的音階。

用於 C♯7-9 上的 C♯ Altered Dominant Scale

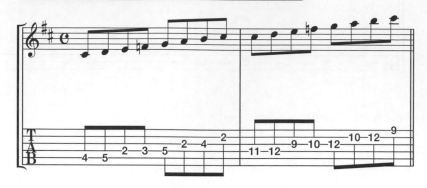

用於 B7 上的 B Altered Dominant Scale

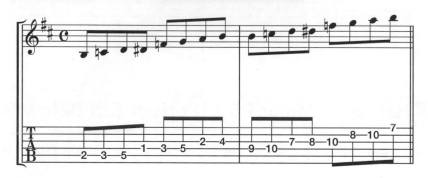

SECTION 15 ③ 用於「Spain」上的即興演奏音階一覽

CD Track 54

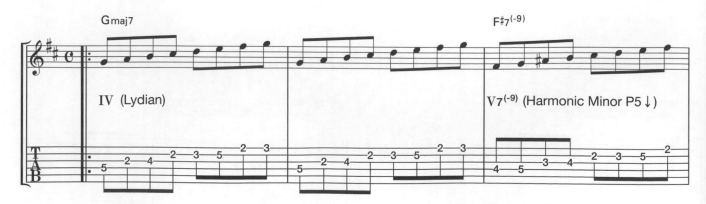

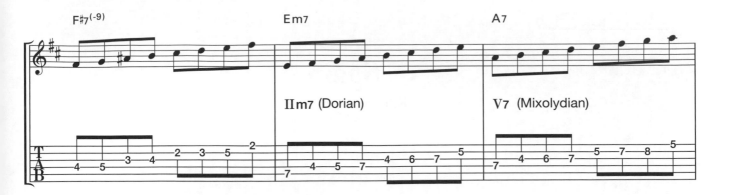

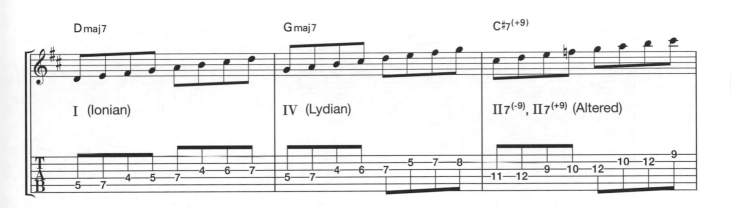

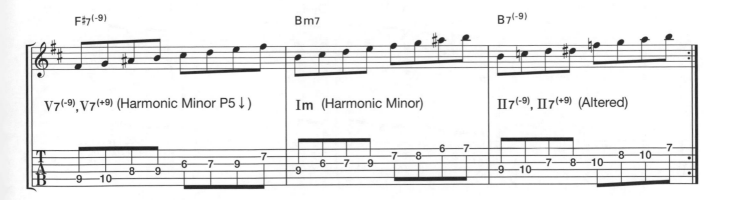

CD Track 55

即興練習

Spain

Return To Forever
Music by Chick Corea

15
Available Note Scale

108

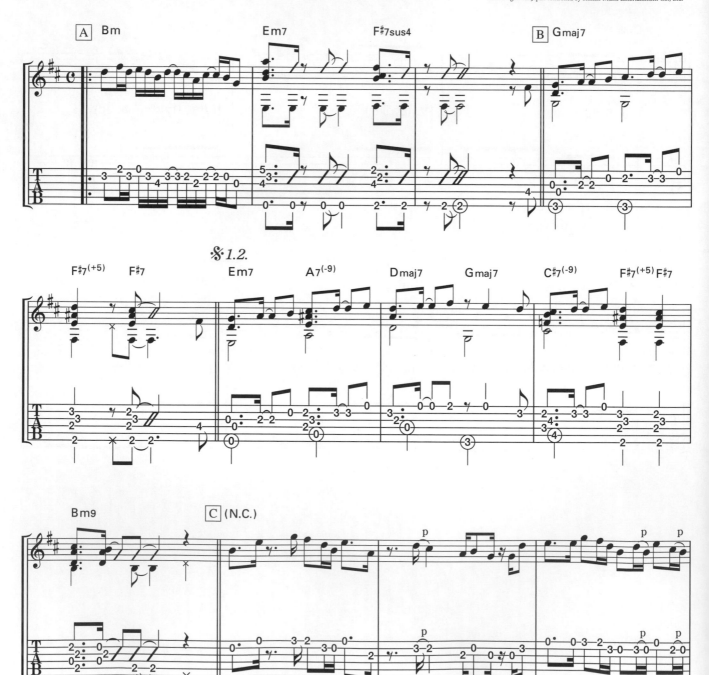

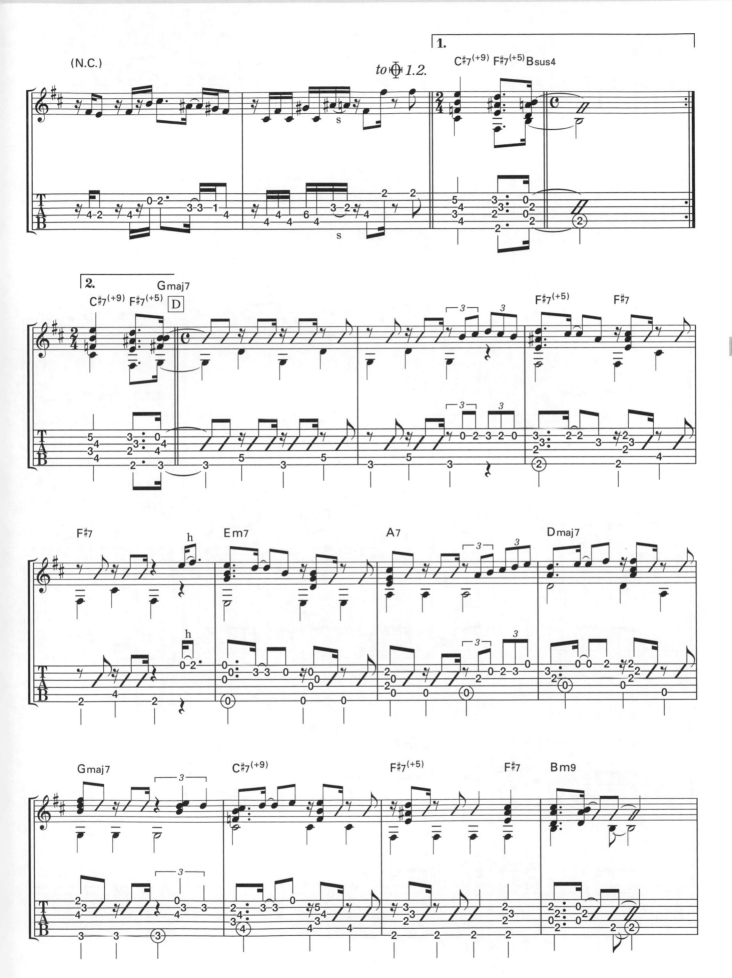

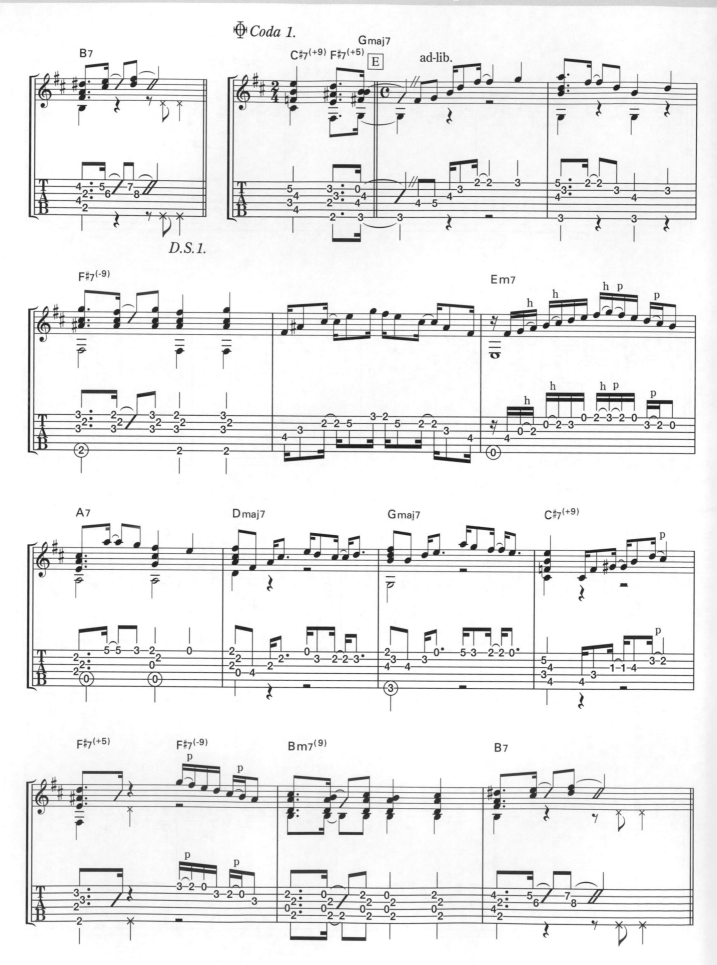

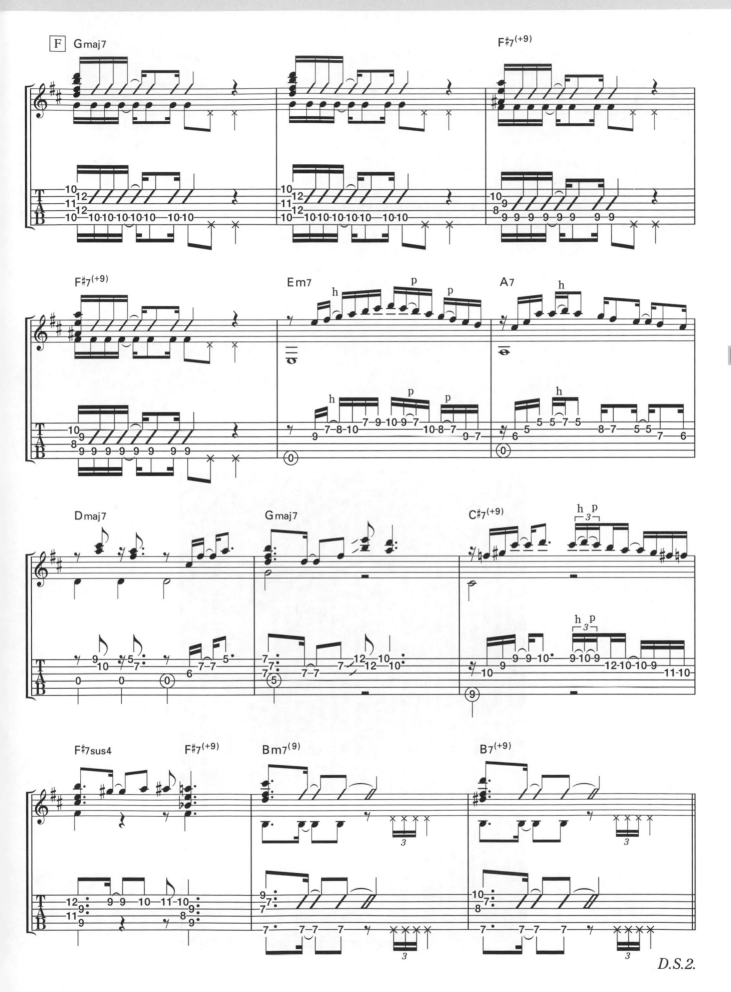

D.S.2.

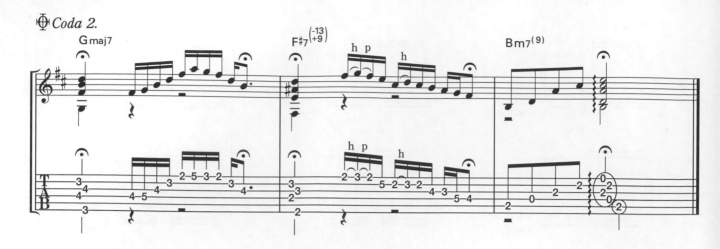

SECTION 16

二五和弦進行的即興練習

IMPROVISATION ETUDES:TWO-FIVE

即興時，知道當下和弦的和弦內音是非常重要的。

在記住大量的音階以前，先來練習如何接起各個和弦的和弦內音的手法。

練習曲 「枯葉」(Key Gm)

練習彈奏和弦的內音。

SECTION 16 ① 從主音(Tonic)與第七音(7th)開始的和弦內音練習

CD Track 56

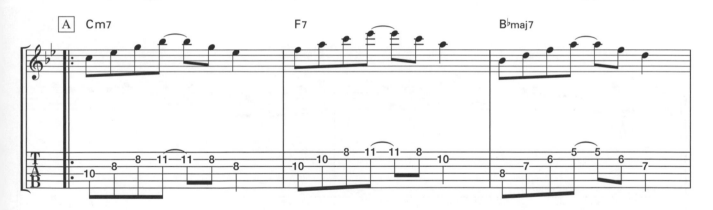

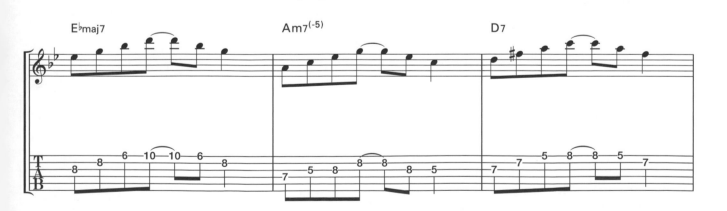

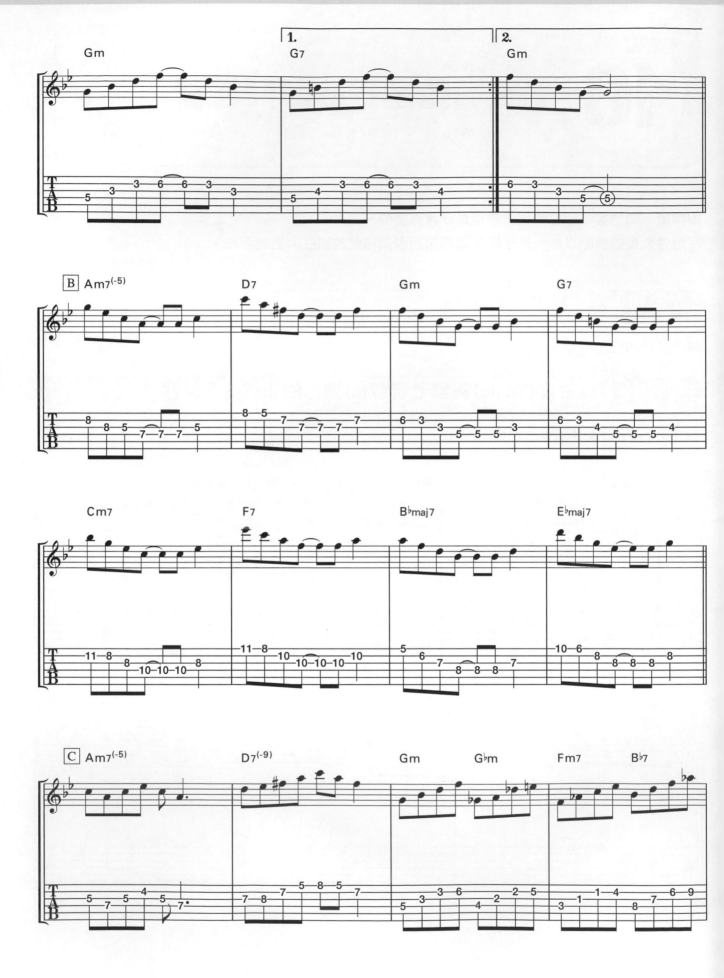

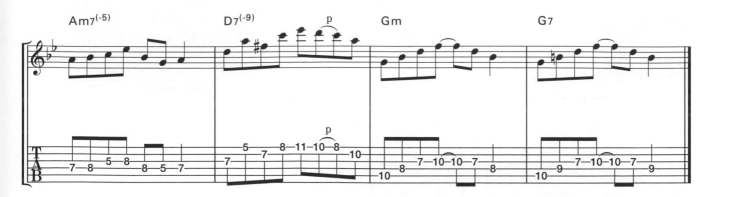

SECTION 16 ② 大調 & 小調的二五和弦進行練習

CD Track 57 「枯葉」整體便是由二五和弦進行所組成的。

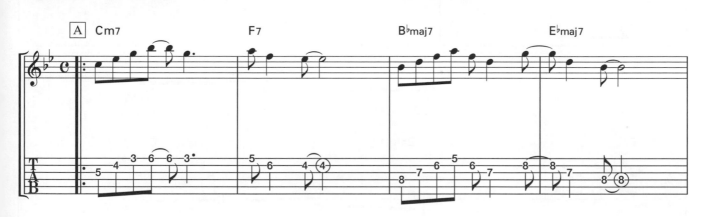

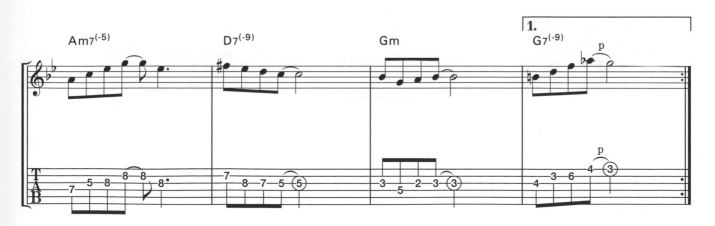

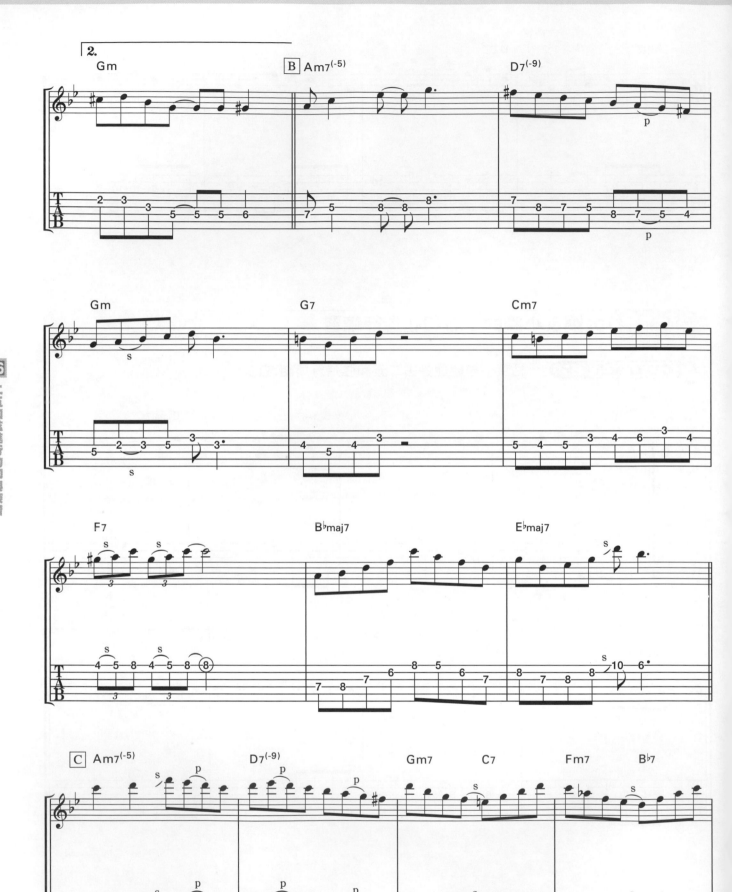

16 二五和弦進行的即興練習

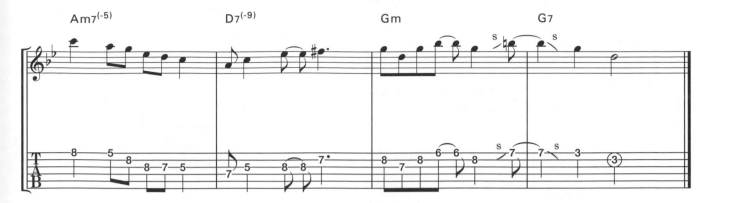

SECTION 16 ③ 枯葉在即興時所使用的音階一覽

CD Track 58

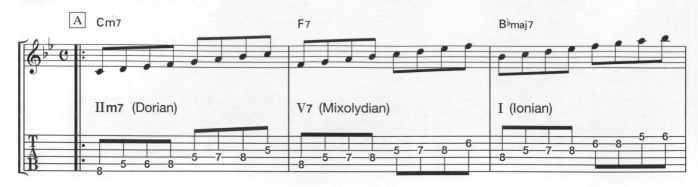

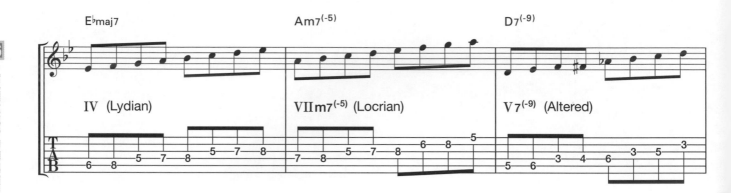

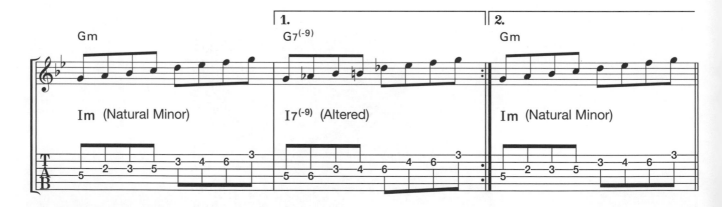

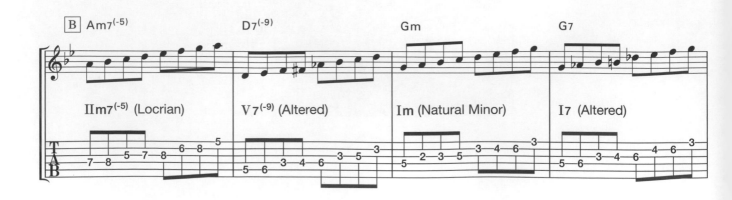

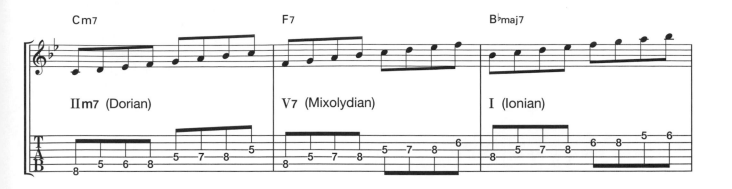

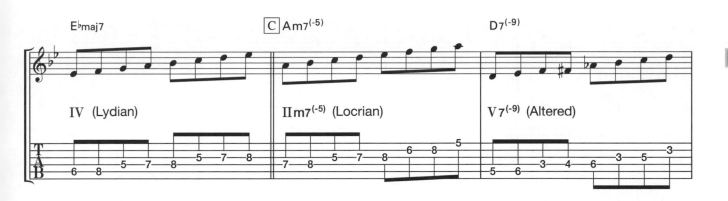

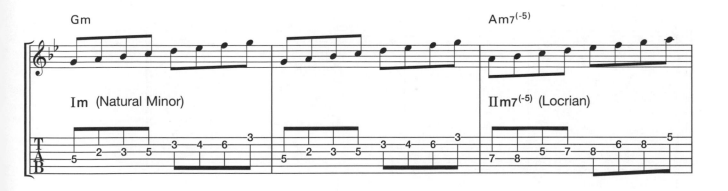

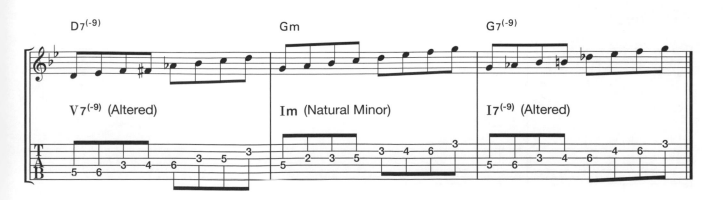

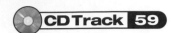

枯葉
Les Feuilles Mortes (Autumn Leaves)
Music by Joseph Kosma

使用二五和弦進行的即興練習

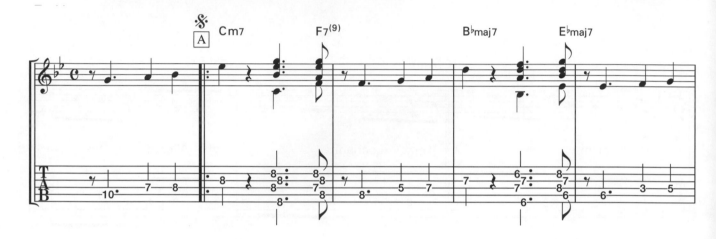

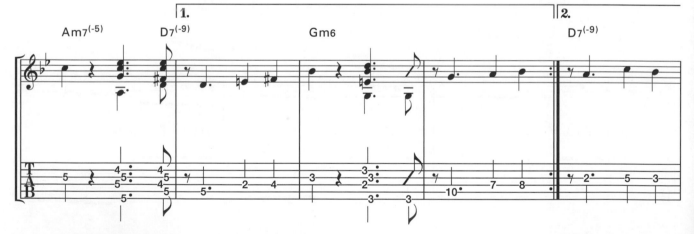

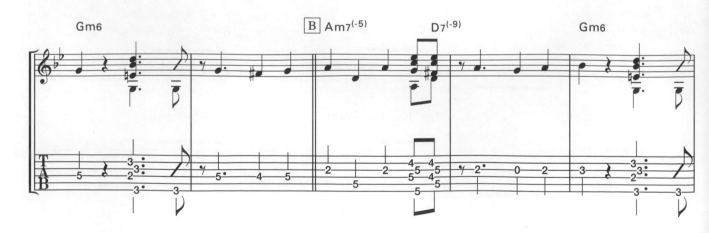

16
二五和弦進行的即興練習

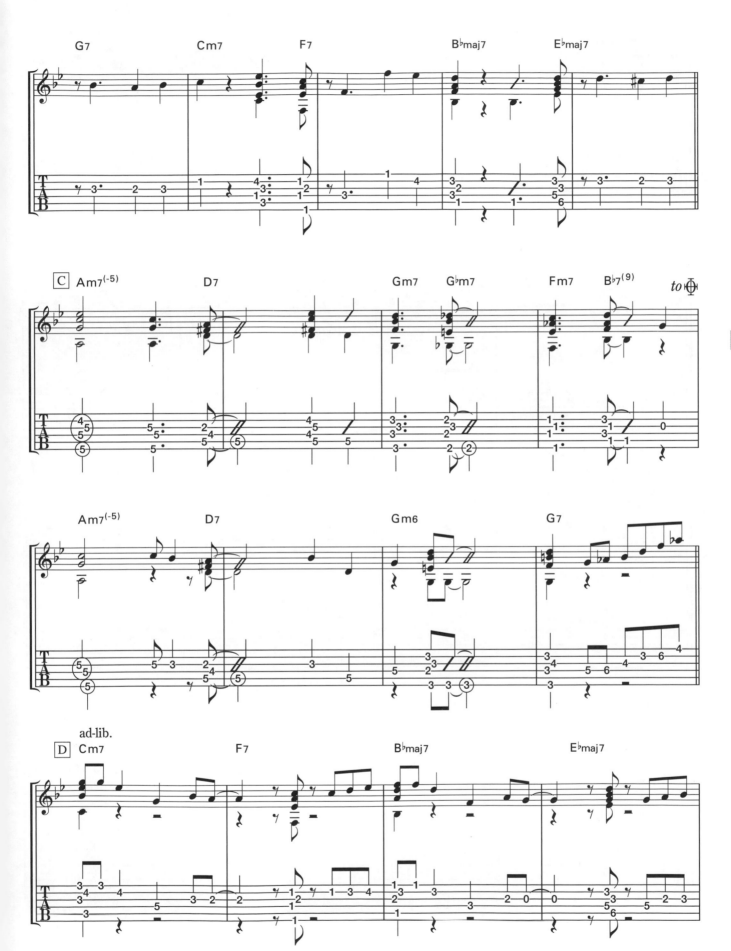

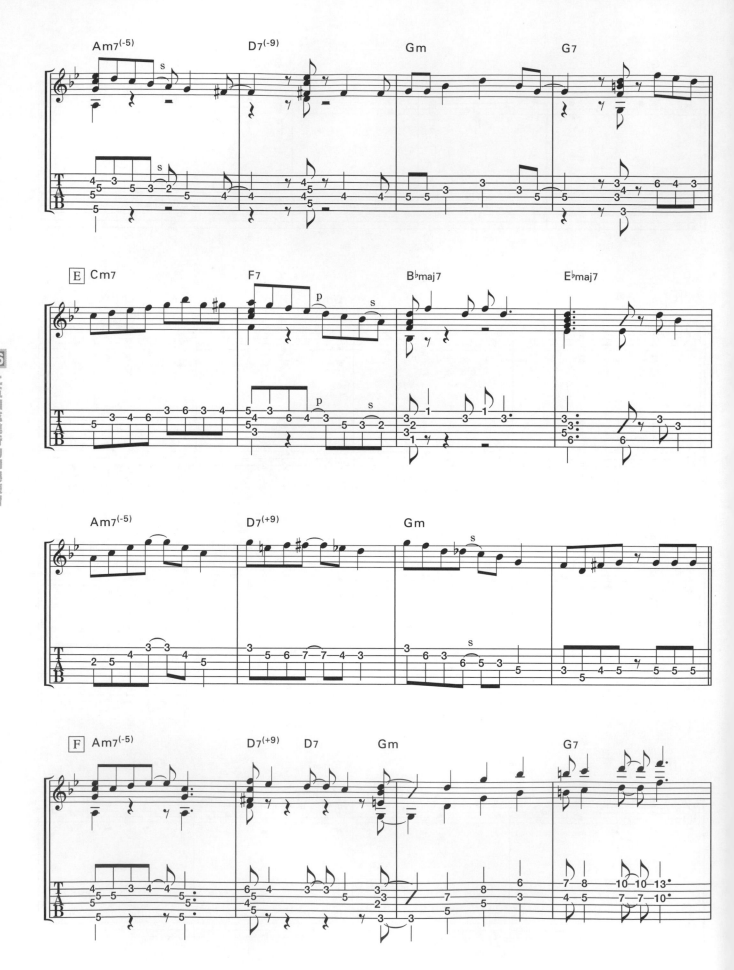

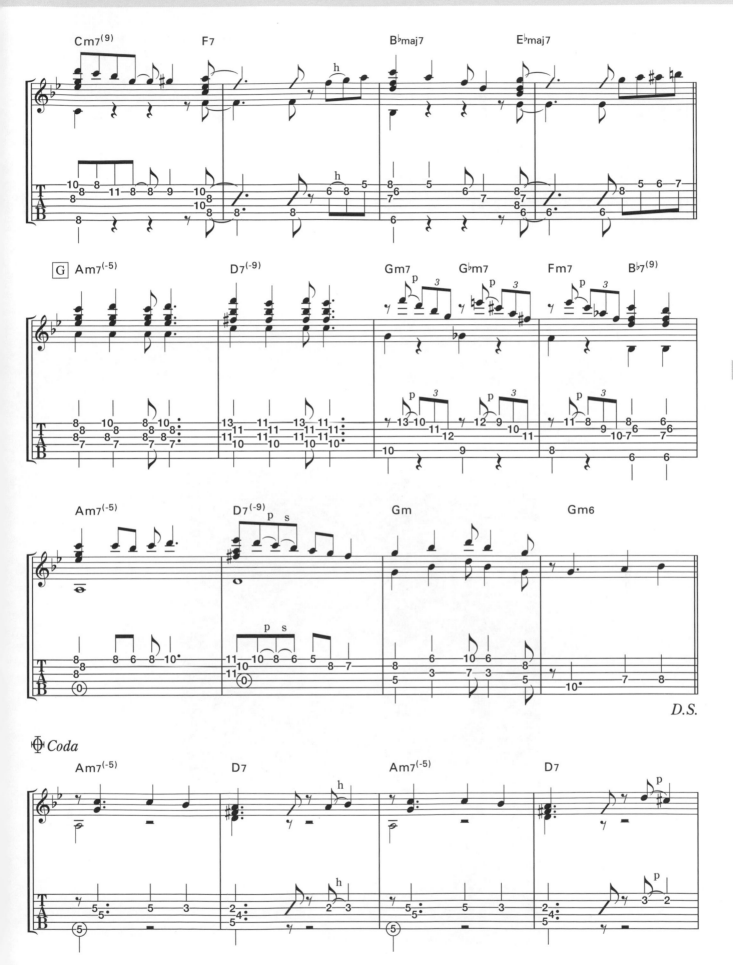

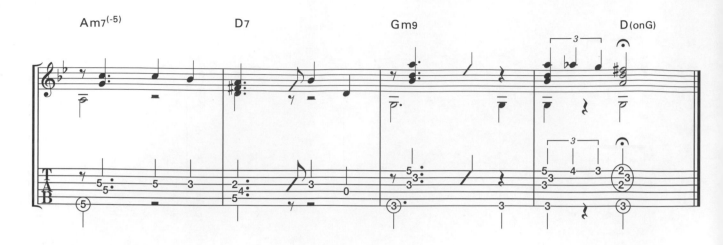

16

二五和弦進行的即興練習

指彈吉他系列推薦

中村たかし

"Arrow Jazz Orchestra" 吉他手。Jazz Ukulele 樂手。大阪藝術大學演奏學科教授。曾與日野浩正、北村英治、前田憲男、Malta、小曽根真、阿川泰子、寺井尚子、押尾光太郎、Gontiti 等多名音樂家共演。參與團體 Jazz Ukulele Duo "T.T.Cafe" 受邀至夏威夷演出。至今已發行過巴薩諾瓦、烏克麗麗等 8 張專輯。樂譜出版方面則有多本教則與烏克麗麗曲集等著作。

吉他 CD 的代表作品為刊有押尾光太郎評論的「Acoustic Guitar Jazz」。爵士烏克麗麗 CD 的代表作為「Sing Swig Sing」。2013 年中村たかし發售集吉他＆烏克麗麗雙碟組獨奏 CD「The Artistry of Takashi Nakamura for Guitar and Ukulele」。著有極多的烏克麗麗曲集、教學本、吉他曲集、教學本，其正確無比的樂譜廣受好評。現於音樂廳、演奏活動、授課、培育業餘樂手等領域活躍著。

Solo Album Discography

Sing Swing Sing
01. Sing Sing Sing
02. Little Bird Dance
03. Moonlight Serenade~In the Mood
04. Star Dust
05. Coconuts Princess
06. Prinsessa
07. Sesami Street
08. Laranjeira
09. Top of the World
10. Geogia On My Mind
11. Take the "A" Train
12. Kaimana Hila

リリース：2005 年 8 月 3 日
Authentic Record
（廃盤）

Acoustic Guitar Jazz
01. Isn't She Lovely （スティービー・ワンダー）
02. Sesame Street Theme
03. Princesa
04. C'est Si Bon
05. In My Life （ビートルズ）
06. Can't Buy ME Love （ビートルズ）
07. Awaji Saudade
08. Envolvida na Saudade
09. The Thumb Blues For Wes （ウェス・モンゴメリー）
10. Come Together （ビートルズ）
11. Waikiki Sunrise
12. Esrth Angel （押尾コータロー）

リリース：2010 年 8 月 4 日
Authentic Record
ARCD-1026

The Artistry of Takashi Nakamura for Guitar and Ukulele
[Guitar]
01. Fly Me To The Moon
02. Can't Take My Eyes Off you （君の瞳に恋してる）
03. Summer Time
04. Lelemoco
05. Caravan
06. Moon River~ Over the Rainbow （虹の彼方に）
07. It Might As Well Be Spring （春の如く）
08. Sous Le Ciel De Paris （パリの空の下）
09. Shape of My Heart
10. Tenderly

[Ukulele]
01. Mas Que Nada
02. How Deep Is Your Love （愛はきらめきの中に）
03. Canon In D
04. C Jam Blues
05. Laranjeira
06. Lele Kitchen
07. Eleanoa Rigby
08. Rhapsody In Blue
09. Englishman In NewYork
10. Amazing Grace

リリース：2013 年 6 月 26 日
ステップスアールイー
TN0111~2 （2 枚組）

T.T.Cafe Album Discography

Laranjeira/ オレンジの木
01. LARANJEIRA
02. DESAFINADO
03. O SAPO
04. CANCAO PRA PRINSESA(Inst.)
05. GAROTA DE IPANEMA
06. TELEFONE
07. MENINA RODA(Inst.)
08. E LUXE SO
09. CAFEZINHO
10. SAMBOU SAMBOU
11. VOU TE AMAR
12. LARANJEIRA(Inst.)

リリース：2003 年 8 月 13 日
MUSIC WORKS
SK-205030 （廃盤）

Ukulele Cafezinho
01. Chattanooga Choo Choo
02. Pink Panther Theme
03. On A Coconut Island
04. Corcovado
05. Hawaii Saudade
06. Caravan
07. Cafezinho
08. Quero Dancar Com Voce
09. Whispering
10. Baby Face
11. Over The Rainbow
12. I'll See You In My Dreams

リリース：2006 年 6 月 14 日
ホナミエンタテインメント
HZCA-1011 （廃盤）

Tropical Lover
01.Tropical Lover
02.a string of Pearls
03.Dream a little Dream of Me
04.Girl from Ipanema
05.On a tropic Night
06.Beyond the Reef
07.Wine for Two
08.Pineapple princess
09.Tripping Drops
10.Little Coquette
11.The World Wating for The sunrise+Tiger Rag
12.Tropical Lover(solo)

リリース：2007 年 6 月 6 日
オーセンティックレコード
ARCD-1008

Ukulele Express
01. Waikiki Sunrise
02. Libertango
03. Pineapple Express
04. くるみ割り人形
05. Hanalei Moon
06. Tico Tico
07. I'll Remenber You
08. Spain
09. The moon of manakoora
10. Lelemoco
11. Over the Rainbow
12. Mr,Sandman
13. Waikiki Sunrise （ソロ）

リリース：2009 年 5 月 13 日
オーセンティックレコード
ARCD-1020

Ukulele Smiling
01. キャンディ
02. シルエット・フラ
03. ジャンゴレレ
04. トワイライト・タイム
05. ナモラーダ
06. ブラジル
07. あなたの夢ばかり
08. 懐かしのニューオーリンズ
09. ソ・ダンソ・サンバ～小舟
10. トルコ風ブルーロンド
11. ワイキキ
12. モッキンバート・ヒル
13. スマイル

リリース：2012 年 8 月 8 日
ステップスアールイー
KN 8211

Books 附贈 模範演奏 CD ＆ TAB 譜

ウクレレ・大人のクラシック
アコギ・ジャズ
アコギ・ジャズ～スウィング編
ウクレレ・スウィング・ジャズ
ウクレレ・青春フォーク物語
ウクレレ・デュオ
ウクレレ・アンサンブル
ウクレレ・ジャズ・アンサンブル
アコースティック・ベンチャーズ [BLUE] ～ダイアモンド・ヘッド
アコースティック・ベンチャーズ [RED] ～ドリーヴィング・ギター
ジャズ・アレンジで弾くスタジオジブリ／ソロ・ギター・コレクションズ

Arrow Jazz Orchestra Album Discography

Bopularity
01. Take The "A"Train
02. Caravan
03. I Remember Clifford
04. It's All Right With Me
05. Autumn Leaves
06. りんご追分
07. Night Train
08. Lazy Night
09. Bopularity
10. Naima
11. Walkin'

リリース：1995 年

Color of the Moment
01. 組曲：ポーギーとベス
02. スペイン
03. カラー・オブ・ザ・モーメント
04. ウィロークレスト
05. 蛍の光
06. 君恋し
07. 月の砂漠
08. 浜辺の唄
09. シングス・ウィ・ディド・ラスト・サマー
10. 組曲：ウエストサイド物語
11. セントルイス・ブルース

リリース：2000 年

J.J-Standard
01. 恋のバカンス
02. 君といつまでも
03. 見上げてごらん夜の星を
04. 知床旅情
05. 夢の中へ
06. 心の旅
07. なごり雪
08. 結婚しようよ
09. いつでも夢を
10. 時の過ぎゆくままに
11. 柔
12. 高校三年生

リリース：2010 年 9 月 15 日
コロムビア・マーケティング
QACE 30001

J.J-Standard II
～明日へ！スイング～
01. 青い山脈
02. 上を向いて歩こう
03. 夜明けのうた
04. なんとなくなんとなく
05. 若いってすばらしい
06. 翼をください
07. 岬めぐり
08. ふれあい
09. 時代
10. 北国の春
11. 青葉城恋唄
12. さよならの向う側

リリース：2011 年 11 月 23 日
コロムビア・マーケティング
QACE 30002

J.J-Standard III
夕暮れの我が家～漫画とともに～
01. 鉄腕アトム
02. サザエさん
03. 赤胴鈴之助
04. ゆけゆけ飛雄馬
05. オバケのQ太郎
06. 天才バカボン
07. 魔法使いサリー
08. オオカミ少年ケンのテーマ
09. やつらの足音のバラード
10. 銀河鉄道 999
11. サインは V

リリース：2013 年 3 月 20 日
コロムビア・マーケティング
QACE 30003

Others 參與錄製專輯

大西ユカリ
やたら綺麗な満月
01. 赤い花
02. 明日は要らない
03. 続・赤い夏
04. やたら綺麗な満月
05. 「まだ」と「もう」の間
06. One night,pretender
07. キィワード
08. イカサマジョニーへ Love Song
09. 復縁バラッド
10. 2 人のディスコティック
11. このままあなたと
12. この際あなたを忘れよう

2010 年 5 月 26 日発売
P-VINE
PVCP-9671

大西ユカリ
直撃！韓流婦人拳
01. 韓流婦人
02. 嘘をつく貴方（コジンマリヤ）
03. 夜汽車（パムチャ）
04. 済州エアポート
05. まぼろしのブルース
06. 想い（センガッケ）
07. 雨の日のあやまち
08. 悲しい恋のお話
09. 恋の十字路
10. 叱らないで
11. ウエプロ（なぜ呼ぶの）
12. なんでこんなに（モラヨモラ）
13. 身も心も
14. ハンリュウブイン（韓流婦人～ハングル・ヴァージョン）

2012 年 3 月 7 日発売
P-VINE
PCD-18673

ウクレレ・YMO とその周辺
01. 中国女（ウクレレカフェカルテット）
02. テクノポリス（栗コーダーカルテット）
03. ライディーン（ウクレレカフェカルテット）
04. メリー・クリスマス・ミスター・ローレンス（はじめにきよし）
05. 風の谷のナウシカ（田岡美樹＋ウクレレピクニック）
06. 君に胸キュン（バンバンバザール）
07. 東風（栗コーダーカルテット）
08. ビハインド・ザ・マスク（はじめにきよし）
09. ユニークマンショー - アロハ楽器店 -（ウクレレえいじ）
10. い・け・な・いルージュマジック (U900)
11. ハイスクールララバイ（バンバンバザール）
12. ユニークマンショー - おとなのみんなのうた -（ウクレレえいじ）
13. ファイヤークラッカー（中村たかし）

2011 年 9 月 7 日発売
ウルトラ・ヴァイヴ
OTCD-23171

Web.

中村たかし官方網站

http://tn-guitar.com

TTCafe 官方網站

http://www.ttcafe.net

中村たかし於 YouTube 的吉他和烏克麗麗講座
http://tn-guitar.com/tn-movies.html

現在可於 Youtube 上觀賞中村たかし的演奏了！頻道裡頭包含現場演奏、
示範演奏、TN Jazz Guitar School、六弦烏克麗麗的講座等即時上傳的豐富內容。

影片網站有可能逕行
內容的變更或刪除，
最新消息請參閱官網。

指彈木吉他爵士入門

用木吉他來挑戰爵士!!

作者／CD 演奏● 中村たかし

總編輯／校訂 ●簡彙杰
翻譯 ●柯冠廷
美術 ●朱翊儀
行政 ●李珮恒

插 圖 ●カワハラユキコ
版面設計 ●服部政弘
CD 製作 ●花咲 裕
樂譜抄寫 ●株式会社ライトスタッフ

發行人 ●簡彙杰
發行所 ●典絃音樂文化國際事業有限公司
　　　　電話：+886-2-2624-2316 傳真：+886-2-2809-1078
　　　　E-mail：office@overtop-music.com
　　　　網站：http://www.overtop-music.com
　　　　聯絡地址：新北市淡水區民族路 10-3 號 6 樓
　　　　登記地址：台北市金門街 1-2 號 1 樓
　　　　登記證：北市建商字第 428927 號

ISBN ● 9789866581717
定 價 ●NT$ 360 元
掛號郵資 ●NT$ 40 元 / 每本
郵政劃撥 ●19471814 戶名：典絃音樂文化國際事業有限公司

書籍印刷 ● 皇城廣告印刷事業股份有限公司
出版日期 ● 2017 年 9 月 初版

讀者意見回饋

若您對本書或典
絃有任何建議指
教，歡迎透過上
方 Q.R. code 連結
的線上表單回饋
給我們！感謝您
珍貴的建議。